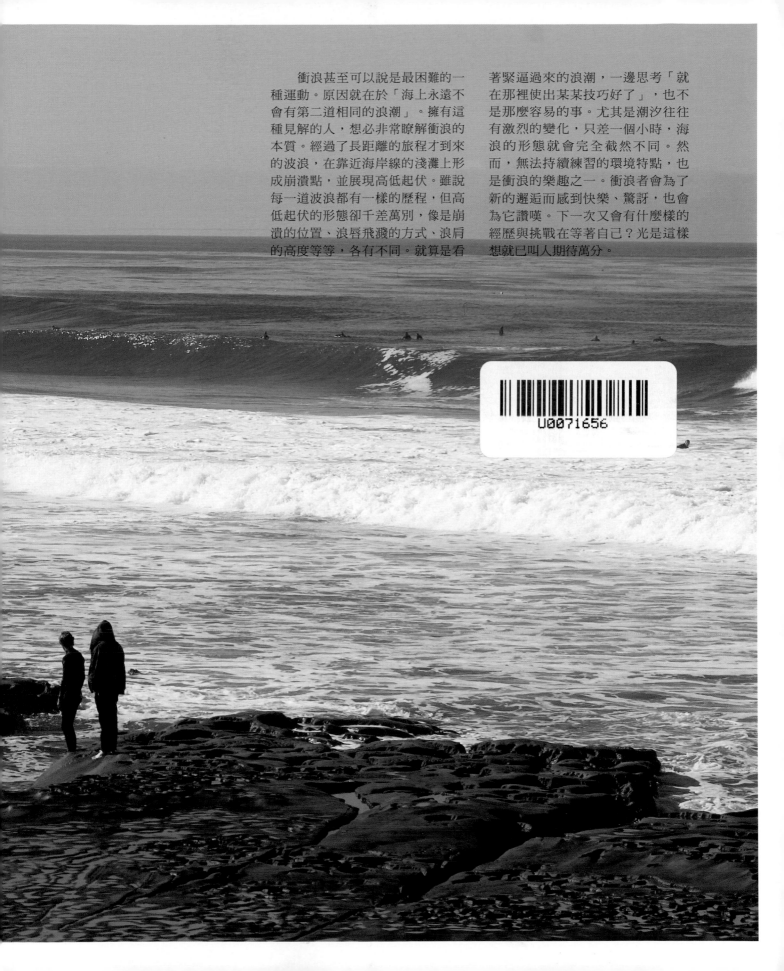

　　衝浪甚至可以說是最困難的一
種運動。原因就在於「海上永遠不
會有第二道相同的浪潮」。擁有這
種見解的人，想必非常瞭解衝浪的
本質。經過了長距離的旅程才到來
的波浪，在靠近海岸線的淺灘上形
成崩潰點，並展現高低起伏。雖說
每一道波浪都有一樣的歷程，但高
低起伏的形態卻千差萬別，像是崩
潰的位置、浪唇飛濺的方式、浪肩
的高度等等，各有不同。就算是看

著緊逼過來的浪潮，一邊思考「就
在那裡使出某某技巧好了」，也不
是那麼容易的事。尤其是潮汐往往
有激烈的變化，只差一個小時，海
浪的形態就會完全截然不同。然
而，無法持續練習的環境特點，也
是衝浪的樂趣之一。衝浪者會為了
新的邂逅而感到快樂、驚訝，也會
為它讚嘆。下一次又會有什麼樣的
經歷與挑戰在等著自己？光是這樣
想就已叫人期待萬分。

Contents
It's all about surfing tips.

攝影＝土屋尚幸 photo by Char
封面攝影＝近藤公朗 cover photos by Kimiro Kondo

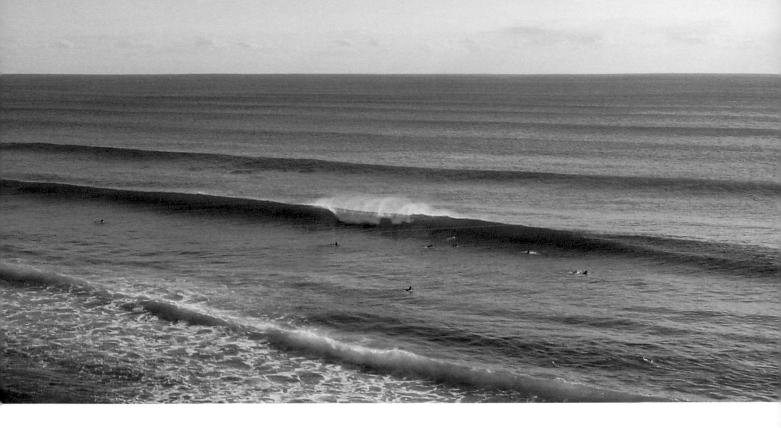

;departure

衝浪家檔案

藉由這次的機會，
眾多衝浪高手在本書中將毫不吝惜地分享給各位衝浪的進階密技，
他們都是長期在職業衝浪界歷經無數磨鍊，才確立出穩固地位的箇中好手。
接下來就為讀者們介紹這些讓衝浪新手們忘塵莫及的技巧，
與正值顛峰狀態的選手檔案。

photo by Kimiro Kondo

田中 樹
Izuki Tanaka

小時候就囊括了各個業餘獎項的田中
樹。僅僅19歲時曾一度逼近JPSA
GRAND CHAMPION冠軍，雖然最後拿
下第二名的佳績，卻在早期就已經大
放異彩的衝浪選手。直到6年後的2009
年，才真正奪下了GRAND CHAMPION
的冠軍寶座，雖然拿下冠軍的時期落
在同期的競爭對象之後，但他柔軟的
身段和徹底運用波浪的高超技術，在
同界中一直保有極佳的評價，也因此
而有了前往海內外各地發展的空間。
此外，巧妙地安排比賽內容，針對敵
手心態所設計的流程，也能讓觀眾們
看得如痴如醉。去年他在期盼中誕生
第一個孩子，無論是衝浪場上或是私
底下都過著充實的生活。

Profile

Tanaka Izuki。1983年10月30
日生，現年26歲。神奈川縣
出身，現居於千葉地區。衝
浪地盤在千葉・一宮附近。
2009年GRAND CHAMPION
冠軍，贊助商為Quarter-Surf
Boards、O'Neill、OAKLEY、
conqueror、ASTRO DECK、
XM Leash、森下療養院、拉
麵三軒屋、Weider、3T。

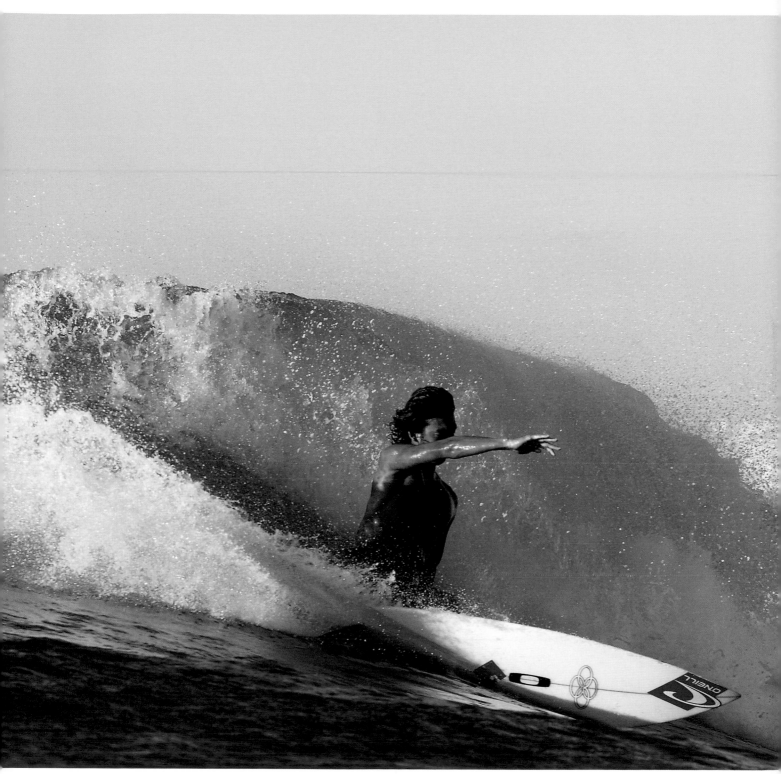

田中樹柔軟的動作和巧妙運用身體的衝浪技巧，成為許多日本衝浪手的典範。
photo by Kimiro Kondo

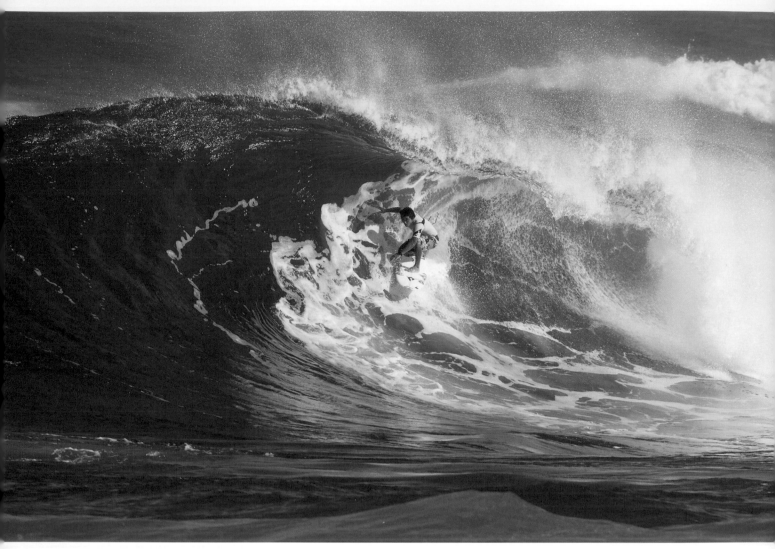

連番秀出乘風破浪英姿的鐵兵，個性認真，平常非常熱衷於練習。
photo by Kimiro Kondo

田嶋鐵兵
Teppei Tajima

不滿170cm的身高，體重卻已堂堂跨入60kg後半，鐵兵最近的體格變得更加結實有力。天生擁有優秀體格及暢快的衝浪技巧，獲得了2008年的GRAND CHAMPION冠軍寶座，同年雙喜臨門結了婚，妻子也隨即懷孕，對鐵兵來說是有如人生轉捩點般的一年。去年將生活重心移至夏威夷，一邊累積在日本所無法得到的經驗，一邊追求心中更極致的衝浪境界。他能夠挑戰世界層級到什麼地步，各界都在密切地注目。

photo by Kimiro Kondo

Profile
Tajima Teppei。1984年8月30日生。2008年GRAND CHAMPION冠軍。贊助商有VOLCOM、SAVER CROSS、JUSTICE、RADIX、空旅.com、Creatures of Leisure、NIXON、PRIMARY COLOR RECORDZ、NIKE 6.0、VERTRA、森下療養院、3T、NISSAN 200 VANETTE。

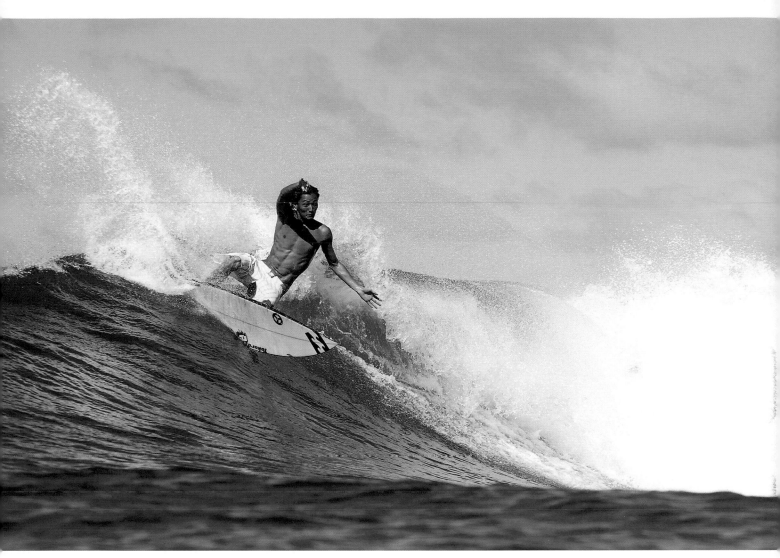

洋溢著速度感，展現華麗的浪頂花招，正是「昭太流」的衝浪風格。
photo by Kimiro Kondo

中村昭太
Shota Nakamura

昭太特別擅長具有速度感與俐落分明的花招。尤其是
高速度的浪頂騰空動作更受到一致好評，花招的變化
非常豐富，在日本衝浪手中是非常出眾的選手。就像
他自己講的「想玩出讓人大吃一驚的衝浪」一樣，身
懷足以吸引所有觀眾的衝浪風格。去年雖然僅以JPSA
排行第6名收尾，但考量到他至今以來在少年組所獲得
的許多輝煌戰果，反而讓人更加期待他未來的成績。

Profile

Nakamura Shota。
1988 年 7 月 25 日
生，出身並現居於
千葉・禦宿地區，
獲 得 2009 年 年 度
JPSA 排 行 第 6 名。
正向踏腳。贊助商有
Billabong、Rockdance
SURF BOARD、
Electric、NIXON、
DAKINE、SECTOR 9、
NEWERA、3T。

photo by Char

辻裕次郎
Yujiro Tsuji

不論是沙灘浪點或礁岩浪點，以及河口浪點，不管是
左跑浪還是右跑浪，都能靈巧地起乘上浪，裕次郎是
一位擁有傑出才能的衝浪手。使用衝浪板兩端的手法
更是高明，風格流暢輕快，本人看起來成熟穩重，但
也會使出有別於外表印象的高超浪頂騰空。以他的實
力來說，絕不會安於在JPSA只排名第11位的選手，如
果能在比賽中發揮出實際水準，一定是能獲得更佳成
績的優秀人才。

Profile
Tsuji Yujiro。1985
年5月14日出生。
出身並居住於德島
縣。2001年取得職業
選手認證。2009年
JPSA排行第11名。
反向踏腳。贊助商有
303SURF BOARD、
Bewet、VOLCOM、
TOOLS、NIXON、
3T、彩鍼堂整骨院、
ABI。

photo by Jason Childs

靈巧流暢的騎乘風格，是裕次郎最大的衝浪特色。
photo by Kimiro Kondo

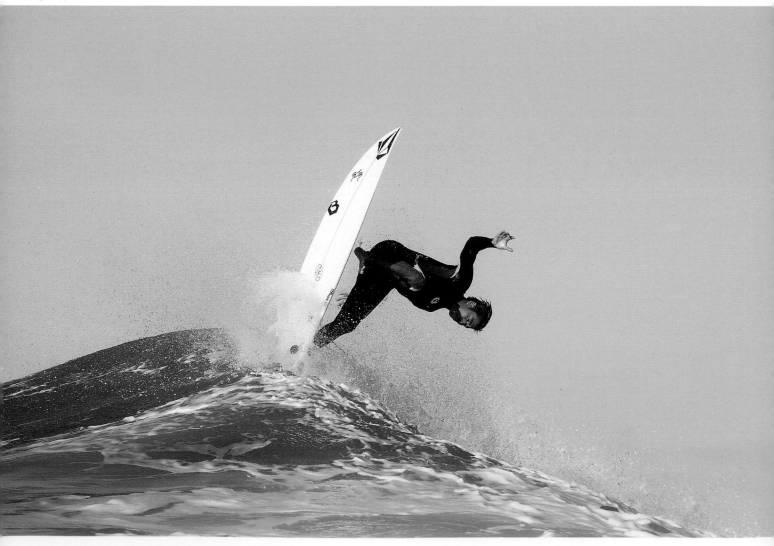

田中 Joe

Joe Tanaka

和大他兩歲的哥哥田中樹相比，Joe 在業餘時期並沒有創下太多傑出的成績。但是，畢竟兩人擁有同樣的DNA，身上自然也具有特別出眾的才能，並且一年一年確實地把實力提升上來。在 JPSA 的排行順位也逐漸地升高，到 2009 年時已躍升至第 15 名。在衝浪風格上，以輕快的板緣花招和多變的動作為特徵，也很擅長大浪上的浪頂駕乘。是一位不管什麼海浪類型，都能玩出自己風格的全方位選手。

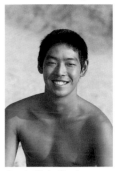

photo by Kimiro Kondo

Profile

1985年4月9日出生，24歲。出身於神奈川縣，目前居住於千葉縣，以千葉一宮地區為活動據點。2009年JPSA排行第15名。正向踏腳。贊助商有OAKLEY、Quarter-SurfBoards、Ocean zoon、XM Leash、森下療養院、KAWAMATA DENTAL醫院、Siege、3T。

Joe每年都會到夏威夷積極地練習，不論什麼樣的浪都能應付自如。

photo by Kimiro Kondo

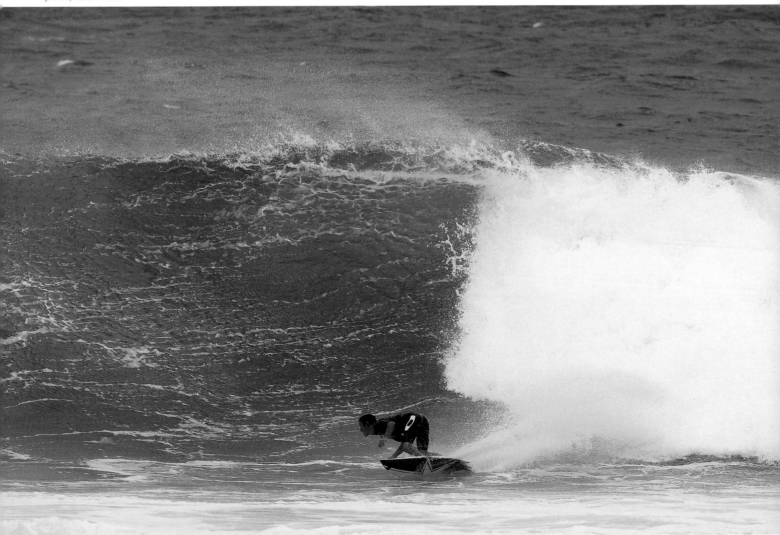

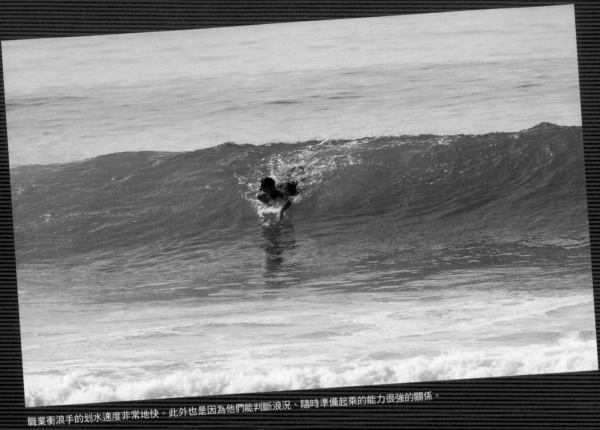

職業衝浪手的划水速度非常地快。此外也是因為他們能判斷浪況、隨時準備起乘的能力很強的關係。

划水的重要性

photo by Kimiro Kondo

衝浪時最重要的要素是什麼呢？

在問到這個問題時，許多職業衝浪家的回答都是「划水」。如果沒辦法快速地划水，不僅沒有辦法搶先出浪，也會追不到浪的速度。

再進一步地直接解釋，划水的速度如果不夠快，就沒辦法完成具水準的衝浪。即使還是能做起乘動作，如果划水速度較慢的話，不但有可能被波浪的崩潰點捲入，騎乘也就宣告結束了，甚至常常會因此錯過海浪的推力區。

對起乘時的划水來說，最容易掌握的訣竅就在於盡可能提早開始準備。在比平常開始划水的地點更早一步順著水流方向划，這樣才能確保助划的距離夠長。再來就是要看準時機，抵達崩潰點時必須保持在最快的速度。這是划水速度不夠快或力量不足的人也能使用的秘訣之一。

Part 1

Take Off
起乘動作

起乘指的就是站衝浪板上，藉由波浪滑行的動作。
為了要能成功地起乘，必須藉助划水造成的推進力，
讓衝浪板在水中前進的速度和海浪相同。
這是衝浪入門時必須先學會的駕乘技巧，
同時也隱藏著影響整體騎乘水準的重要性。

It's All about Surfing Tips

02

抬起上半身壓低身體
像下沉般地往前划水

田中 樹
Izuki Tanaka

在起乘時最重要的先決條件，就是不管怎樣速度一定要夠快。
高迴轉數的助划當然是很重要，
但也有必要適度地想辦法減低在製造推進力時，海水所產生的阻力。

photos by Kimiro Kondo

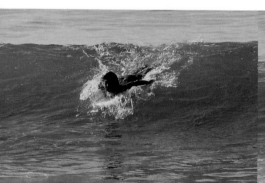

1 準備做起乘動作的時候，必須盡可能地提高速度，一定要讓衝浪板的速度能夠追上海浪前進的速度。

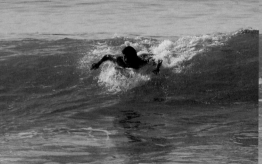

2 為了要提高到必要的速度，要特別集中練習划水。一邊專心進行每一次的划動，一邊盡量提升迴轉速度。

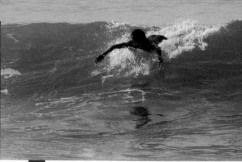

3 此外，必須盡量降低衝浪板翹度對於破水前進時所產生的阻力，下巴內收臉壓低，像是要靠在浪板上。

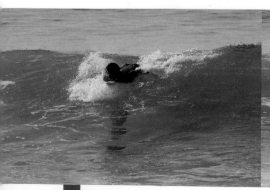

4 這樣一來，板頭和海浪的斜面，會呈現接近水平的狀態，所以划水的速度就會完全轉化成推進力。

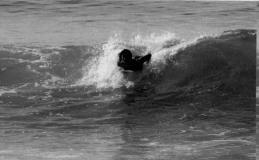

5 當海浪的速度和浪板前進的速度大致相同之後，浪板自然就會前進，接著就可以停止划水，準備起乘。

6 這時候再把兩手靠在胸膛兩邊，開始準備在浪板上站立起來，同時上半身撐起恢復成抬升的姿勢。

Take Off

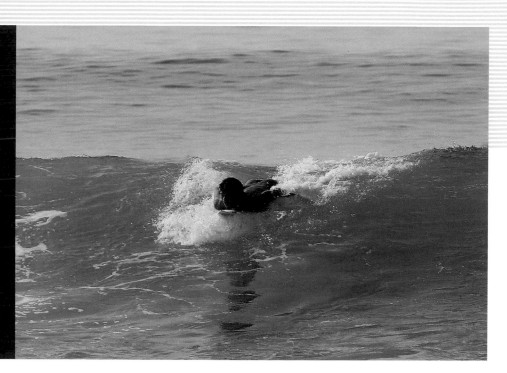

Check Point

划水的時候
身體不要左右搖晃

　　划水時最重要的事，就是要盡可能地提高速度，如果能夠順利降低多餘的海水阻力，速度當然就能比別人快。極力降低衝浪板翹度所受到的阻力時，還要想辦法保持重心穩定，這樣可以避免身體左右搖晃，所以在划水時一定要更注意降低阻力。不過在實際進行時，當身體開始感到疲勞，光靠手臂來划水會變得很辛苦，身體也會開始忍不住搖晃起來，不想因此而失去速度的話，一定要按照基本守則來助划，以更快的起乘為目標。

　　一般來說，浪板都具有被稱為「ROCKER」的翹度，所以在划水加速前進時，另一方面就會承受破水時的阻力，這就是速度慢下來的主要原因。如果要把這種阻力降到最低，只能藉由改變划水時的姿勢加以控制。

　　具體來說，就是用上半身保持抬起，下巴盡可能往下壓的姿態進行划水。這時臀部可以稍微翹起來，讓板頭一帶的底面和海面呈現接近平行的狀態，可以適度地減輕海水造成的阻力。因為重心完全保持在前面的緣故，往前的推進力也不會下降。

　　碰到捲度陡峭的浪時，也會有人把滑水重心放在後面，這是為了避免板頭被浪頭刺穿，動作也會變得非常慢。秉持這一大原則，不論碰上什麼樣的浪型，都要專注保持這個姿勢。

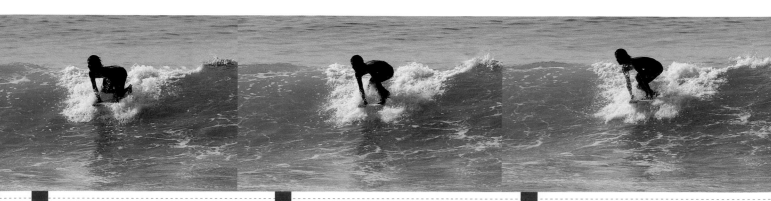

7 把雙手撐在浪板上，然後腳縮進浪板上，好把身體拱起來。這時眼睛要緊盯住前進的方向。

8 把腳迅速地踩在浪板上，但是這個姿勢的平衡狀態很難掌握，所以要想盡辦法趕快站立起來才行。

9 這時把手放開，並完成起乘動作。只要順暢地站起來，不但可以增加穩定感，也會更方便進行下個動作。

03

要穩定而流暢地 站起來

田嶋鐵兵
Teppei Tajima

在衝浪的世界裡，如果速度不夠快，就很難完成漂亮的花式動作，
而起乘就是獲得速度的最佳機會。
為了不讓划水造成速度減慢，盡快站立是非常重要的開始。

photos by Kimiro Kondo

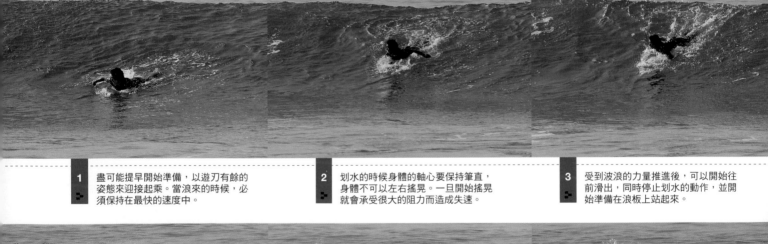

1 盡可能提早開始準備，以遊刃有餘的
姿態來迎接起乘。當浪來的時候，必
須保持在最快的速度中。

2 划水的時候身體的軸心要保持筆直，
身體不可以左右搖晃。一旦開始搖晃
就會承受很大的阻力而造成失速。

3 受到波浪的力量推進後，可以開始往
前滑出，同時停止划水的動作，並開
始準備在浪板上站起來。

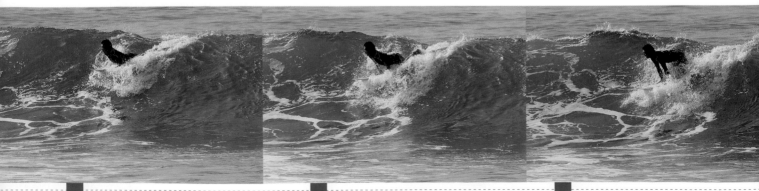

7 兩手撐在浪板上，挺起胸部並抬高上
半身讓身體呈現挺直的狀態，接下來
準備開始把雙腳收回來。

8 接下來讓臀部稍微翹起來，並把腳往
胸部的方向縮進浪板。但是要注意，
這時不需要施加太大的力量。

9 腳馬上要踩上浪板的前一刻。由於在
這種狀態下非常容易失去平衡，所以
要盡快地站起來。

Check Point	兩隻腳一口氣站上衝浪板

當雙腳踩上衝浪板時，有些衝浪手會從單側的腳開始，有順序地踏上衝浪板，其實這是很大的錯誤。因為兩隻腳分別踩上去，不論是哪邊先站上去，都會造成重心偏移，不但容易失去平衡，到完全踩上衝浪板時，也已經失去了動作的先機。如果能一口氣站上去，不但能馬上進入起乘狀態，以保持身體的最佳平衡，也能確保漂亮的動作。

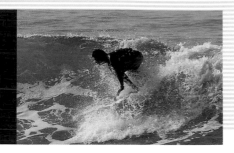

都好不容易靠著划水來取得夠快的速度了，但要是在站起來時速度開始慢下去，這樣就前功盡棄了。會造成失速的原因，在於不必要的施力。在浪板上施加太多非必要的力量，會造成浪板左右搖晃，因而承受從海面所造成的阻力。左右搖晃得太嚴重時，最糟糕的情況就是板緣失衡，結果造成歪爆落水。所以要盡可能順暢地在浪板上站起來。

尤其是在雙手和雙腳都撐在板上的時候，特別容易失去平衡。因為平常生活裡很少會去做這類型的姿勢，不但很難拿捏施力，也不容易踏開雙腳的步伐。

為了順利連結下個動作，一定要盡早穩定住自己的姿勢，這就是保持初速的訣竅所在。

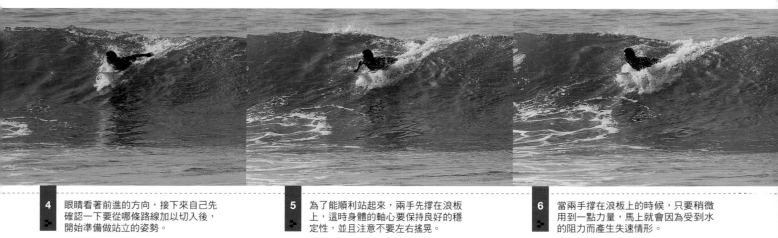

4 眼睛看著前進的方向，接下來自己先確認一下要從哪條路線加以切入後，開始準備做站立的姿勢。

5 為了能順利站起來，兩手先撐在浪板上，這時身體的軸心要保持良好的穩定性，並且注意不要左右搖晃。

6 當兩手撐在浪板上的時候，只要稍微用到一點力量，馬上就會因為受到水的阻力而產生失速情形。

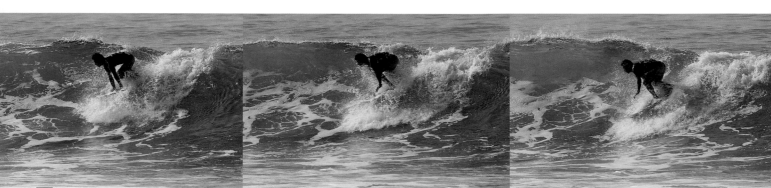

10 起乘的時候，即使到了站起來的階段，也要盡可能保持速度。如果失速就會影響到接下來的動作。

11 踩上衝浪板之後，馬上就放開雙手調整姿勢。這時如果隨便施加力道，就會造成板緣失速。

12 這一連串的動作要盡可能做到快速而且順暢地完成。這樣就能保持之前划水所獲得的最佳速度。

04

站起來的瞬間配合海浪的斜面
用前腳做板頭下踩動作

田中 Joe
Joe Tanaka

在起乘的時候，最重要的就是足夠的推進力。
還有站起來的時候，一定要想辦法保持住這股力道。
因此確實地掌握雙腳重心，是不可或缺的條件。

photos by Kimiro Kondo

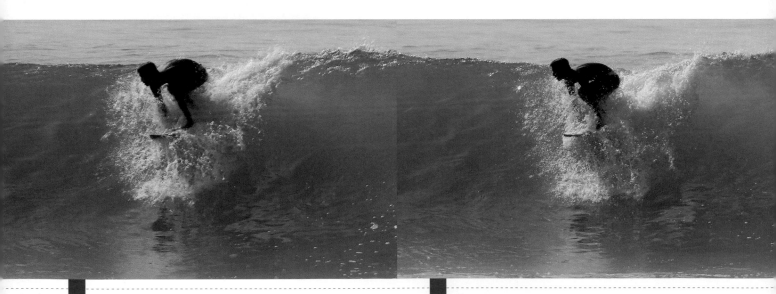

3 腳踩上浪板的瞬間。這時的狀態非常不穩定，所以要盡快放手，讓身體的姿勢能調整過來。

4 把重心轉移到雙腳上，放開手後準備接下來的起乘動作。視線要一直看著前進的方向，這樣可以預測出波浪的崩潰點。

在起乘動作中站起來後，一定要加緊動作讓浪板往下向海浪斜面滑出去，否則靠划水所累積而來的速度就會慢下來。如果失速，就會對接下來要進行的駕乘動作造成很大的影響。

實際進行的時候，要以慣用的前腳把板頭往下壓，這樣在滑下波浪斜面的時候，可以得到最大的加速，也

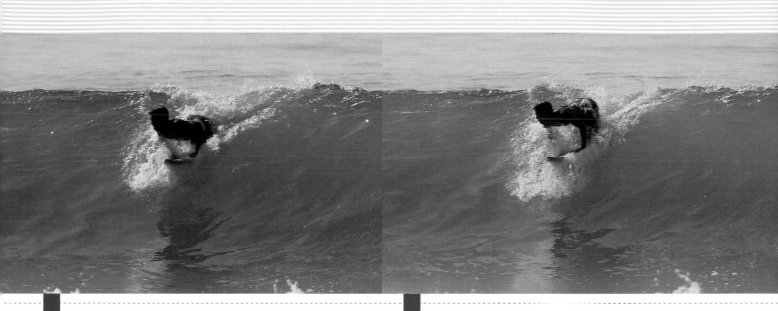

1 在起乘動作時，手還於撐在浪板上的狀態，這時候手要像把浪板往下壓似地，才能有效地保持速度。

2 手繼續撐在浪板上，把腳往胸腔的方向縮進浪板，準備進行站起來的動作，眼睛看準前進的方向，仔細地判斷出浪頭的變化。

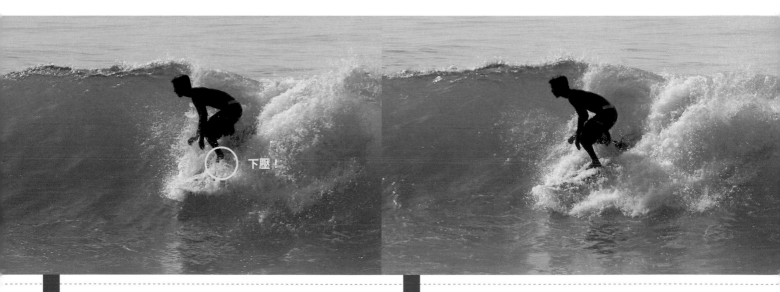

下壓！

5 由於浪型的崩潰點比較和緩，所以決定不做橫向前進，直接往下衝。這時候踩在板頭的前腳要把浪板往下壓，以加速浪板的前進。

6 用前腳下壓浪板的訣竅，幾乎適用於任何一種浪況。當浪捲成中空的時候，巧妙地運用在板緣時，板頭就不會刺穿浪壁了。

會讓接下來的連續招式變得容易進行。要注意絕對不能讓姿勢變得往前傾，因為這種姿勢下板緣重心會比板頭輕，馬上就會被浪吞噬掉，反而會造成失速。還有身體的重心軸要保持在雙腳的正中央，感覺像是用腳把浪板壓下去似地，體重的分配以前腳7：後腳3較為保險。

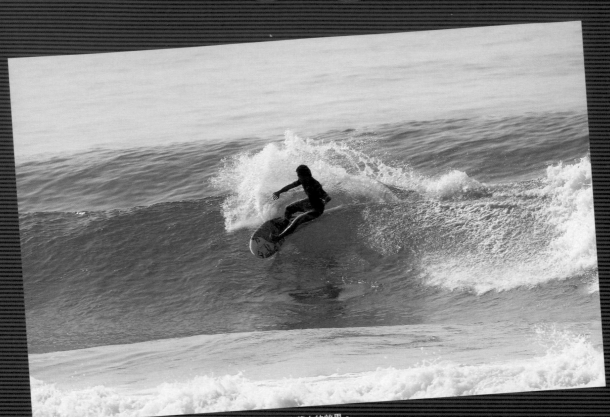

起乘中手臂的動作雖然只是轉換方向的連帶反應，但也能發揮出莫大的效果。

手臂和腳的連動性

photo by Kimiro Kondo

　　人體的動作，會讓各個部位緊密地產生連帶性的反應。只要動一個地方，另一處部位也會跟著動起來。手臂和腳有十分密切的關係。

　　在海邊經常可以看見有衝浪手，在做起乘的助划動作時，腳還一邊「啪答啪答」地打水。究竟這種做法有沒有實質助益呢？田中樹回答：「雖然這樣做並不會加快划水的速度，但我認為還是有其意義。」腳在

打水的時候，雖然並不會形成往前的推進力，但手臂的划動會變得更靈活順暢，也會更容易掌握節奏。想像一下在陸地上跑步的情況，就會變得更容易理解了，手臂擺盪的速度越快，相對之下，腳步也能動得更快，速度自然就會提高，此外，在起乘時一開始就把手臂往行進方向擺，靈活地運用手臂和腳之間的連動性，一定能提升衝浪技術。

Part 2

Ups & Downs

浪壁加速

浪壁加速指的就是在浪壁進行上下運動,加快起乘速度的技巧。
尤其是碰到崩潰點較快到來的浪,
或是很難讓騎乘速度加快的浪時,
這種技巧就可以派得上用場了。
藉由這個招式,也能夠輕易地掌握住轉向時的訣竅。

It's All about Surfing Tips

06

膝蓋放柔軟一點
把體重傳達到浪板上

田中 樹
Izuki Tanaka

不論接下來打算使出什麼招式，一定都要靈巧地把體重傳達到浪板上，
要在起乘的同時成功地運用海浪的斜面。
判斷哪裡該用力、哪裡該放輕一點，有效地分別應對是起乘時最重要的功課。

photos by Kimiro Kondo

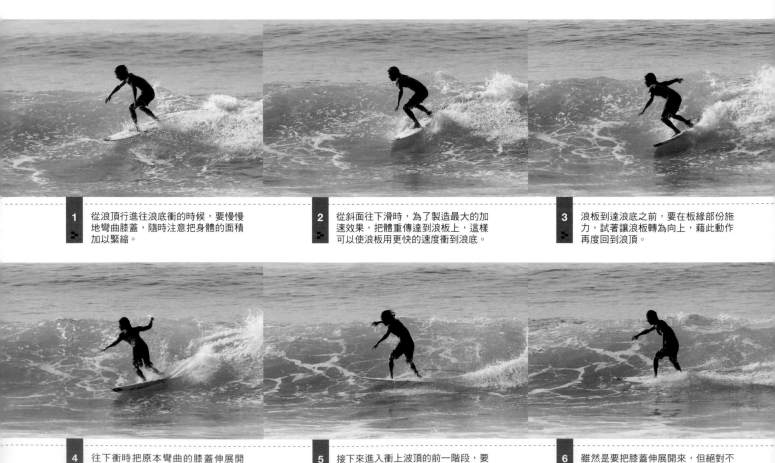

1 從浪頂行進往浪底衝的時候，要慢慢地彎曲膝蓋，隨時注意把身體的面積加以緊縮。

2 從斜面往下滑時，為了製造最大的加速效果，把體重傳達到浪板上，這樣可以使浪板用更快的速度衝到浪底。

3 浪板到達浪底之前，要在板緣部份施力，試著讓浪板轉為向上，藉此動作再度回到浪頂。

4 往下衝時把原本彎曲的膝蓋伸展開來，並往浪頂上衝。上半身跟隨波浪角度稍微傾斜，就能順利地轉向。

5 接下來進入衝上波頂的前一階段，要開始轉成往下衝的動作了，盡早開始動作的話，就能再度拉昇。

6 雖然是要把膝蓋伸展開來，但絕對不是打直膝蓋。在衝浪的世界裡，不可能會有身體完全打直的姿勢。

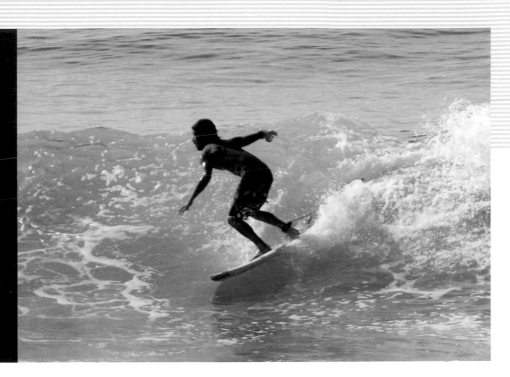

Check Point

要使用大腿內側的肌肉來施力

　　膝蓋在進行屈伸動作時，首先要注意的是腳部的姿勢略為呈現內八的狀態。尤其是踩浪板的後腳，藉由稍微向內偏的姿勢，在膝蓋彎曲時就能成功地把體重加壓到浪板上。反過來說，如果雙腳外開的話，要做浪壁加速的動作就會難上很多。因為膝蓋如果向外，力氣也很容易分散掉，自然很難把力氣傳到浪板上，即使膝蓋盡可能蹲低一點，也沒辦法做出俐落的轉向。所以在內八的時候，務必記得要使用大腿內側的肌肉來施力。

　　想像一下，如果身體直得像根棒子，以這樣的姿勢踏在浪板上，膝蓋也沒有彎曲，根本是不可能在浪板上施力。也就是說，身體是藉由伸展與縮緊的動作來累積或釋放力量，保持身體靈活的彈性度就變得非常重要。

　　浪壁加速，本身就是在浪壁進行上上下下的動作，所以必須熟練地運用身體的彈性。所謂身體的彈性，就是運用身體的伸縮能力，包括縮蹲和伸展的動作。

　　膝蓋如果能巧妙地適時彎曲與伸展，就能發揮出身體的彈性。即使膝蓋處於輕鬆的柔軟狀態，也不能完全放鬆，而是要像彈簧般靈活應對海浪的衝擊力。只要能成功做到這一點，就能把體重好好地傳到浪板上，完成浪壁加速。

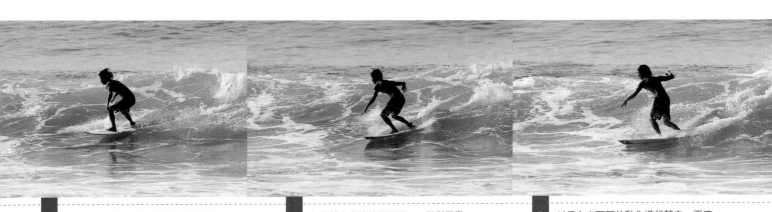

7 像是在蹲馬步一樣，把身體往浪板底下壓。這時膝蓋的姿勢，要盡量能夠蹲得更深一點最為理想。

8 把身體向海浪的側面傾，一樣利用彎曲的膝蓋來傳達重心，然後做出把浪板升回浪頂的轉向動作。

9 以重心向下壓的動作進行轉向，再度轉為往上伸展的姿勢。如此反覆進行就是Ups的技巧。

07

要隨時秉持在
中線以上來回的原則

田嶋鐵兵
Teppei Tajima

做浪壁加速時，並不是一昧地把膝蓋彎一彎或隨意地伸展。
衝浪運動中，任何時候都必須配合海浪的起伏，浪頭本身也具有很大的力量，
要先弄清楚哪邊充滿力量、哪邊沒辦法正面受力，再把身體引導至能夠吃到海浪衝擊力的地方。

photos by Kimiro Kondo

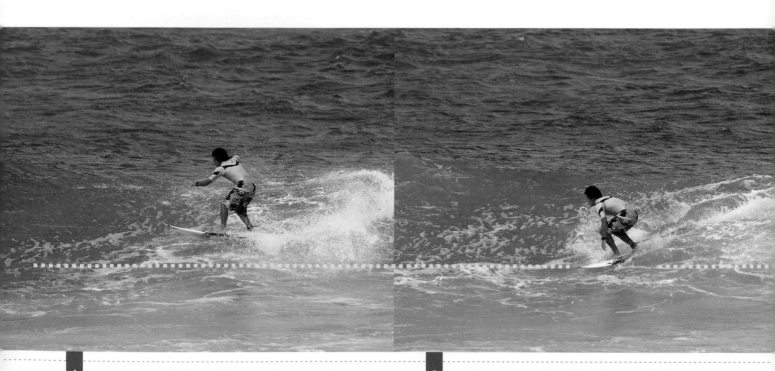

1 進行浪壁加速時，在到達浪頂的時候，因為處於浪肩高標的位置，這時身體就要進入往下衝的姿勢。

2 膝蓋盡量蹲得一點，呈現蹲馬步似的姿勢，即使已經開始往下衝，也不要完全衝到浪底，停留在大約波浪一半的位置。

以基本的情況來說，在浪頭帶有衝擊力的地方進行衝浪，速度會因此加快；相對地如果滑到沒辦法吃到波浪力量的地方，視情況就會造成失速，大致上是這個道理。在衝浪的法則裡，要達到最根本的加速狀態是很困難的事，而且沒有製造速度時，不論什麼花式都無法成功地進行，所以衝浪手必須把所有心力放在如何加快速度的層面。

首先要充分瞭解浪型。在一道波浪中，何處具有最大的推動力量呢？其實是在最靠近捲浪，同時也是在浪頂的最高部位。也就是說，這種情況下會具有角度最陡的斜面。所以在進行浪壁加速的時候，一定要取得不會錯過海浪最大力量的區域路線。

話雖如此，這畢竟是在浪面上下的動作，也有需要往下衝的時候，切記絕對不能衝到浪底。具體來說，在浪面進行上下的運動時，要維持在浪肩中線以上的區域才行。

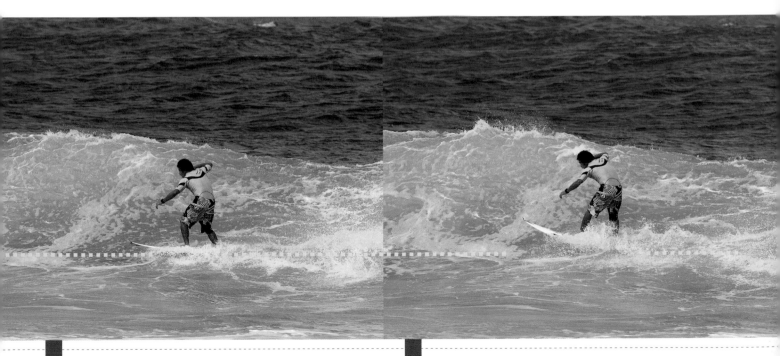

3 然後把彎曲的膝蓋伸展開來，再度開始往上衝的轉向動作。轉向的最佳位置，是在比浪底轉向時稍高一點的地方。

4 要記住浪壁加速的動作，必須隨時保持在浪肩中線以上的區域進行。這樣就能一邊橫向換位，還能一邊加速。

要注意身體
不能過度往前傾

田中 Joe
Joe Tanaka

浪壁加速是一種在橫向換位的時候，盡可能加速的技巧。
所以，想要往前衝的企圖會變得強烈起來。
要適度控制極力想往前的衝動，並注意不要讓身體過於前傾。

photos by Kimiro Kondo

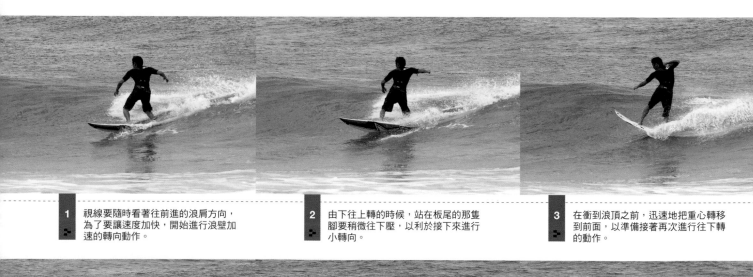

1 視線要隨時看著往前進的浪肩方向，為了要讓速度加快，開始進行浪壁加速的轉向動作。

2 由下往上轉的時候，站在板尾的那隻腳要稍微往下壓，以利於接下來進行小轉向。

3 在衝到浪頂之前，迅速地把重心轉移到前面，以準備接著再次進行往下轉的動作。

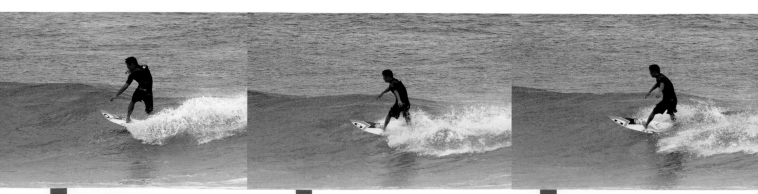

4 進行的過程中眼睛都要緊盯著前進方向，巧妙地使用上半身來引導動作，再次往海浪的斜面衝下去。

5 雖然說要把重心放在前腳上面，但身體的軸心並沒有完全往前。還是要保持在兩腳中間。

6 再度把重心往前移。這樣一來可以輔助浪板順利衝下海浪斜面，同時能獲得加速的效果。

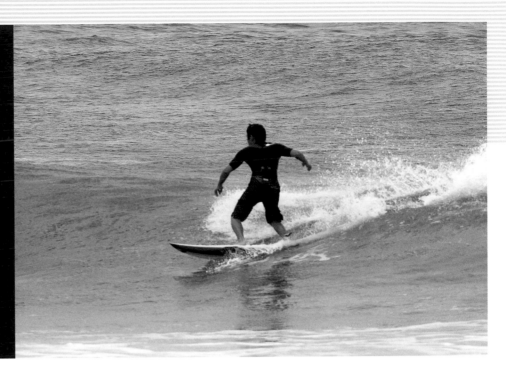

Check Point

把重心放在
腳尖前面一點的位置

　　進行浪壁加速的動作時，基本上必須把重心設定在腳尖的前方，進行一收一放。再進一步來說，就是往斜面下衝時，重心也要稍往浪側的板緣後移，有助達到加速效果。如何控制板緣靠腳尖處的重心，是非常重要的訣竅。感覺上就像是要把腳尖所踩的部份整個踩陷下去般加以施力。反過來如果把重心放在腳跟，就會成為反作用力，大大提高歪爆落水的可能性。因此把重心往前後左右方向滑行的能力就是關鍵。

　　在海邊經常可以看到在做浪壁加速時，因為上半身探得太出去，導致失敗落海的衝浪手。Ups是一種為了加速而進行的技巧，所以想要往前衝的念頭會跟著變強，結果造成身體不自覺地往前傾，最終導致失敗落海。很多人都會誤解，千萬不要以為「把重心放在前腳」就等於「把身體往前傾」，這完全是兩回事。當然，適度地前傾是必要的，但身體探得太前面的話，板緣相對地就會翻起來，馬上產生失速的情形。因此，要保持身體重心放在跨開的前後雙腳中央處，以專心控制板緣的上下重心滑行，剛開始的時候慢慢地滑行也沒關係。轉向動作太小就沒辦法達到有效的加速力道，所以要控制好身體的動作，確實地轉向。

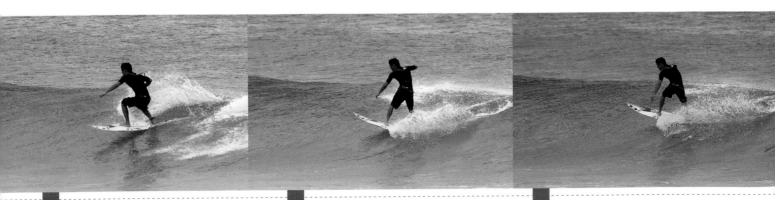

7 在衝到浪底前，要再度開始進行轉回浪頂的動作。接下來慢慢地把浪側的板緣下壓。

8 身體的重心保持在跨開雙腳的中央位置，後面那隻腳再次往板尾壓，讓板頭的角度朝上。

9 從圖中可以清楚發現，板頭的部份絕對不會被浪吞到，因此身體也沒有往前傾的必要。

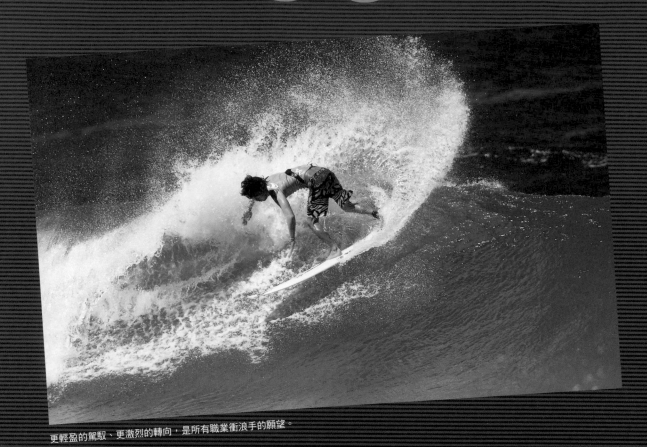

更輕盈的駕馭、更激烈的轉向，是所有職業衝浪手的願望。

腳步後移的時間點

photo by Kimiro Kondo

　　在衝浪騎乘中，要進行急遽的轉向動作時，腳步如果不後移就無法順利進行。因為在這種時候，利用後方的腳做為支點，可以更輕易地轉換方向。實際上，當職業選手騎乘在浪上時，也會因為波浪的位置和招式的種類，而加以改變踩踏的位置。尤其是後腳的踩踏，對於轉向的水準更會造成很大的影響。曾經有個很驚人的故事，浪底轉向轉換為浪頂甩浪的時候，什麼時間點要腳步後移呢？某位職業衝浪手的回答卻是：「在衝到浪頂的途中後移。」

　　要在這種極速狀態下做腳步後移，絕對需要極度熟練的技術。腳步後移的技巧，除了靈活的駕馭外，也能犀利的切浪，與其說後移是把腳「換位置」，倒不如說是「平移」。腳從頭到尾都不必提起來，而是直接緊貼著移到其它位置上。

Bottom Turn

浪底轉向

浪底轉向是在海浪的底部急遽地變換方向的技巧。
這是在進行華麗的花式時,所不可欠缺的必備動作。
浪底轉向的水準決定了整體動作的水準,此說法一點也不為過。
不妨活用累積至今的速度,充分地駕馭浪板轉向,
把活用海浪和身體的方法牢牢地學起來。

It's All about Surfing Tips

密技

10

當進入浪底轉向的動作時
眼神要緊盯浪唇的方向

田中 樹
Izuki Tanaka

浪底轉向是在浪底的時候，為了轉變方向而衝上浪頂的動作，
是進行浪頂動作時不可或缺的技巧。
這時最關鍵的部份，就在於用視線加以判斷的預備動作。
photos by Kimiro Kondo

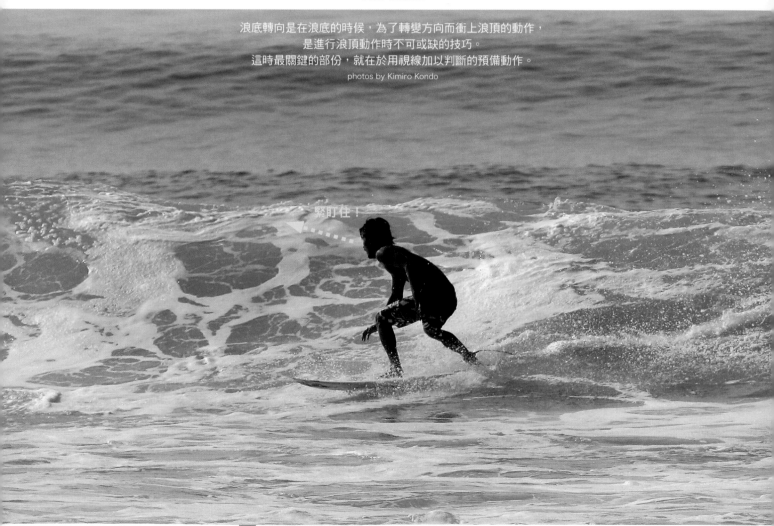

緊盯住！

1 當浪板到達浪底的時候，就進入浪底轉向的準備動作中，這時視線
已經緊盯著浪頂的方向了。

Bottom Turn

身體各個部位之間，都有緊密的連帶關係。尤其是進行衝浪運動的時候，上半身會密切地帶動下半身的動作，在進行衝浪招式的時候更可以決定前進的方向。也就是說，視線、肩膀、手臂、腰部與腳部等等，從上而下按照順序讓身體開始動作，就可以控制浪板的前進方向。

在浪底轉向的技巧上，剛開始第一個動作就是視線。先緊盯住自己想要前進的方向，並引領身體整體動作。更具體一點來說，在浪板衝到浪底的一瞬間，視線就已經要朝向浪頂了，而且直到徹底轉向之前，視線都要牢牢地緊盯住。這種被稱為預備動作的技巧非常重要。

用視線帶動身體的同時，邊能以眼睛確認出海浪的崩解狀態。

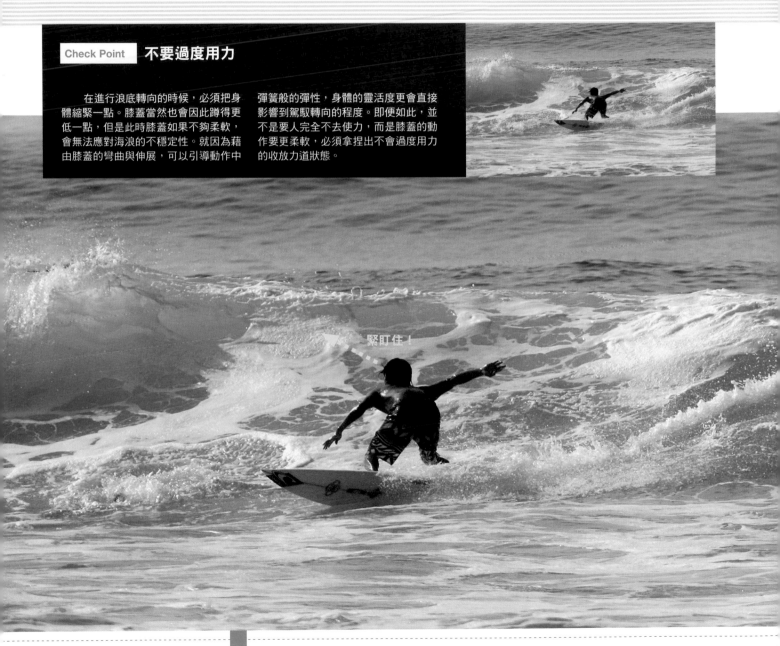

| Check Point | 不要過度用力 |

在進行浪底轉向的時候，必須把身體縮緊一點。膝蓋當然也會因此蹲得更低一點，但是此時膝蓋如果不夠柔軟，會無法應對海浪的不穩定性。就因為藉由膝蓋的彎曲與伸展，可以引導動作中彈簧般的彈性，身體的靈活度更會直接影響到駕馭轉向的程度。即便如此，並不是要人完全不去使力，而是膝蓋的動作要更柔軟，必須拿捏出不會過度用力的收放力道狀態。

緊盯住！

2 身體往浪側傾斜，在浪底轉向進行到最緊要關頭時，也一樣要緊盯著浪頂。視線也能同時確認崩潰點的狀態。

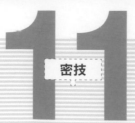

爬升到浪頂之前
腳不可以伸展開

田嶋鐵兵
Teppei Tajima

以衝浪來說,彎曲膝蓋的用意就是要把力量凝聚起來,
相反地如果伸展膝蓋就會讓力量釋放而整個分散。
以這個原則為前提,大家不妨思考為何要做浪底轉向的動作。

photos by Kimiro Kondo

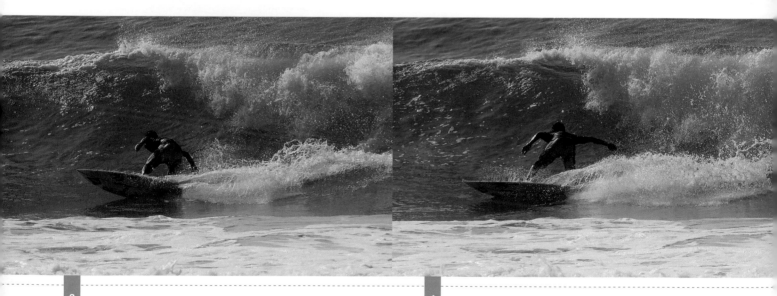

3 在駕馭中進行轉向,這個動作是為了在衝上浪頂時也一樣能保有極快的速度。

4 此時開始慢慢地迴轉上半身,準備做方向的變換。而這個時候,隨著上半身的動作,依序拉動浪側的板緣。

做浪底轉向的目的這是為了要準備進行下一個動作。原本浪底轉向的用意,是以準備進行浪頂迴切或切迴轉向等招式為前提。

浪底轉向時,由於膝蓋彎曲身體採取蹲低的姿勢,為了把凝聚的力量加以放開,注意雙腳別過度伸展。因為兩腳一伸展開來,不論從哪個位置

1 到達浪底之後，眼神看著浪頂，並引導浪板的動向。然後再把身體蹲更低一點，好凝聚足夠的力量。

2 從上圖就可以看出鐵兵的膝蓋蹲得有多低。膝蓋彎曲的程度，會直接影響到浪底轉向時的駕馭度。

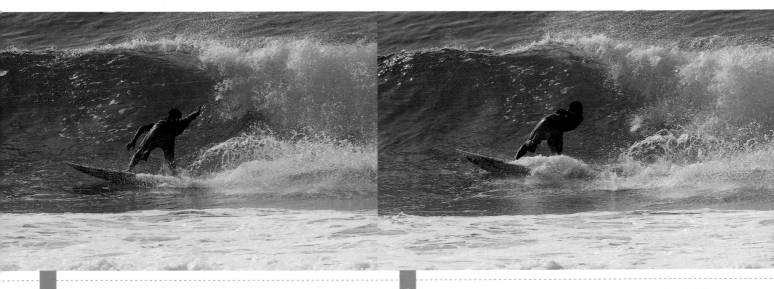

5 這時候鐵兵開始進行浪頂甩浪的動作，後腳的膝蓋依然保持蹲得很低的彎曲狀態。

6 前腳雖然有稍微伸展，但絕不可以完全地伸直。保持一定程度的彎曲，才能夠進行下一次的轉向動作。

都難以施力，很容易就會造成失速。所以在浪底轉向之後，要接續浪頂甩浪的時候，前腳膝蓋會先稍微伸展，但這時也千萬不要大意，不能讓雙腳呈現完全伸展的狀態。如果一口氣把力量全放掉，就會沒辦法進行下一個招式了。保留些許力量，是這個技巧中非常重要的知識。

保持衝下斜面時所獲
得的速度，身體大幅
度地往浪側傾斜，把
更多力氣傳達到浪板
上去，就能做出非常
犀利的浪底轉向。

Part 3 **Bottom Turn**　密技　It's All about Surfing Tips

12

保持封閉式站姿

田嶋鐵兵
Teppei Tajima

即使刻意將膝蓋彎曲，把身體壓低來凝聚力量，
但如果沒辦法把這份力量傳達到浪板上，一切還是白費功夫。
為了要能夠連結起充滿速度感的浪頂花招，一定要學會如何熟練地運用身體。

photo by Kimiro Kondo

進行浪底轉向時的重點，就在於是否能夠有效地做出駕馭轉向的動作。熟練地運用身體的動作，讓力量能夠完全地傳達到浪板上，就可以做出職業好手般的強力轉向動作。

要把力量傳到浪板上時，膝蓋彎曲的角度要大一點，並保持身體壓低的姿勢，這時要特別注意採取內八的站姿。尤其是後腳的膝蓋要更往內偏一點。因為內八的站姿才能夠把力量集中在身體下盤，最後順利地將力量傳達到浪板上。相反地如果膝蓋向外，採取開放式站姿，力氣就會向外側跑掉，自然就不可能駕馭出強力的轉向動作了。也就是說，內八的封閉姿勢是最理想的站姿。

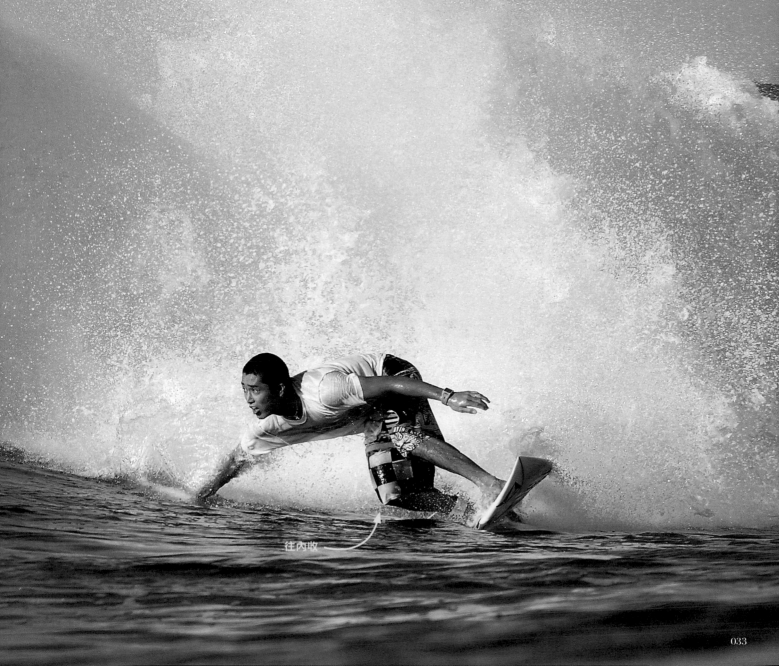

往內收

針對浪況、自己的速度和接下來要進行的動作做整體的考量後，再來決定浪底轉向的深度。如果一昧地做浪底轉向，反而會招致失速的結果。

密技

13

速度夠快的時候
可以做出更深入的浪底轉向

中村昭太
Shota Nakamura

即使簡單來形容浪底轉向，但每一次的性質和條件也不會完全一樣。
配合浪況、接下來要進行的技巧等，一定要做出轉向深度的判斷。
必須要確實地拿捏出轉向動作能壓到多深。

photo by Kimiro Kondo

　　在做浪底轉向的時候，要盡可能獲得更快的速度，以保持動作的流暢性。只要速度夠快，浪板在壓進水裡時的反作用力就會更大，自然而然就能夠做出更加輕快俐落的轉向動作。不過，根據現場條件的不同，有時候能夠加速的條件也會有所變化。跟緩和的厚浪相比，利用陡峭的捲浪加速時速度當然會更快。

　　做浪底轉向時，速度越快越就能把浪板壓得更深。如果速度不夠快，即使把膝蓋壓的很低，身體大幅度傾斜，板緣就會被浪蓋掉，造成落水而無法靈活地完成動作。因此，能掌握多快的速度以及能夠做出多深的轉向動作，是必須掌握的功課。

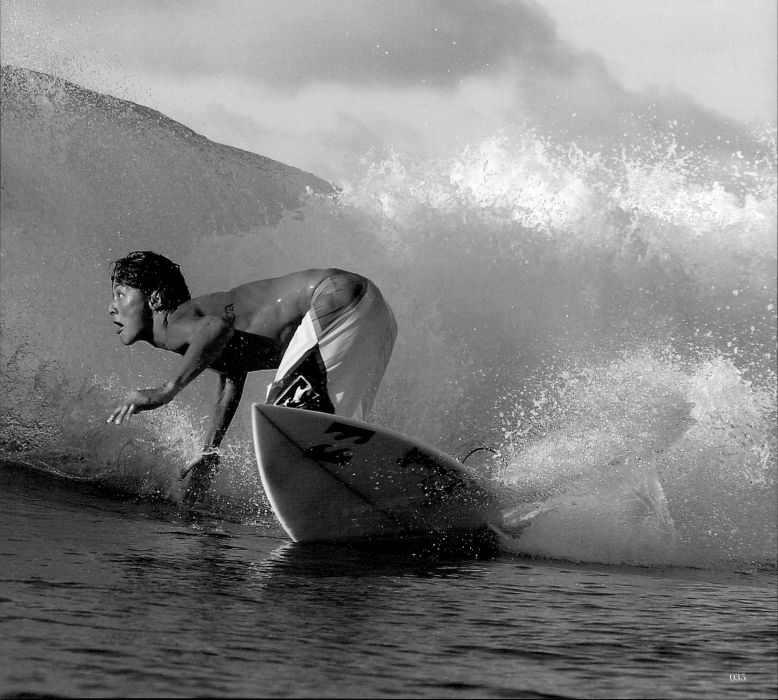

把膝蓋蹲得更低
讓臀部高高往上翹

中村昭太
Shota Nakamura

透過影片欣賞衝浪高手騎乘的動作時，就會發現他們在高速狀態下，
進行浪底轉向時的姿勢壓得非常低。不過，可不是光把重心放低而已。
要做出這麼低的姿勢一定有其意義。

photos by Char

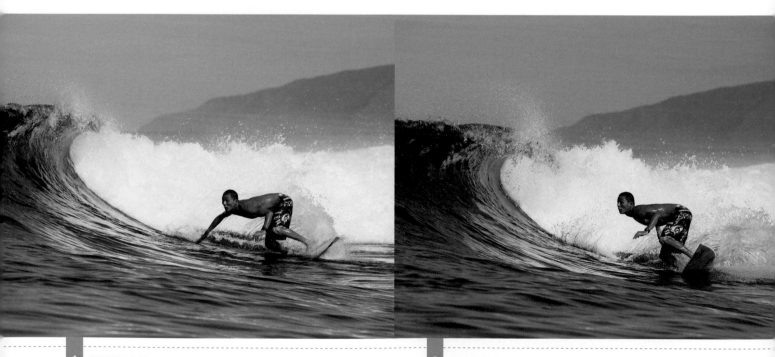

1 可看到正在進行浪底轉向。先把膝蓋彎曲，直到胸腔快要靠在膝蓋上，也可以看到臀部翹得非常高。

2 保持蹲得很低的姿勢，毫不猶豫地用後腳把板尾踢下去。這樣就能促使衝浪板做出大幅度轉彎的動作。

做浪底轉向時總是強調姿勢要壓低，但到底該如何做呢？把膝蓋彎得更低一點嗎？這是一定要的，重心要更往下放嗎？這也是對的。不過如果讓臀部往下放低，並不是浪底轉向的正確姿勢。重心放低指的是將體重傳達到浪板上，雖然要凝聚力量，但把臀部往下力氣就會從臀部下方分散掉，導致無法傳到衝浪板上。正確的姿勢是將膝蓋深深地彎起來，然後把臀部翹得高高，也就是臀部有點突出的姿勢。此外，還要把上半身往前壓低到靠近膝蓋的程度，就能把力氣以最高限度傳達到浪板上，把力氣放開時，也就能得到更大的反作用力。為了要做出更為俐落的轉向動作，往浪頂衝的同時也能再次加速，對於要接續下一個浪頂花招時會更容易做出動作，讓整體的招式更強而有力。雖然因應接下來的招式而有所不同，基本上在做浪底轉向時，要記得盡量把臀部翹高。

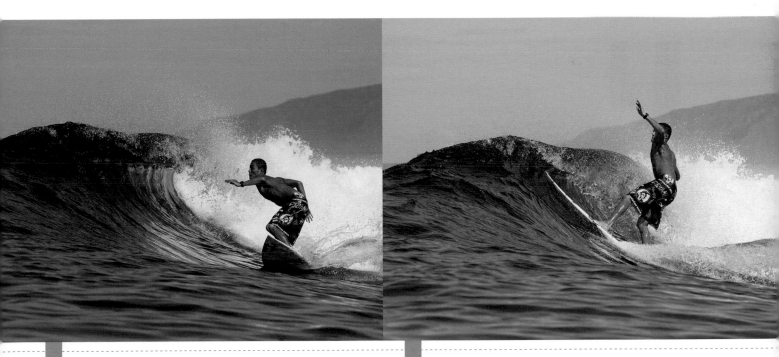

3　浪底轉向的動作已經接近尾聲。跟剛開始的階段相比，可見浪板的方向有很大轉變，一看就知道是要往浪頂衝。

4　把浪底轉向時所凝聚的力量完全釋放，馬上就會往浪頂上衝。如果身體壓得很低，獲得的反作用力就會更大。

密技

15

後面那隻手盡可能做出
幾乎碰到浪的姿勢

田中 Joe
Joe Tanaka

浪底轉向時，除了身體的姿勢要壓得很低之外，還要盡量往浪側傾斜。
這時要運用上半身的動作來引導整體的動向。在視線抓準浪頂之後，
一邊注意手的位置，同時調整自己的姿勢。

photos by Kimiro Kondo

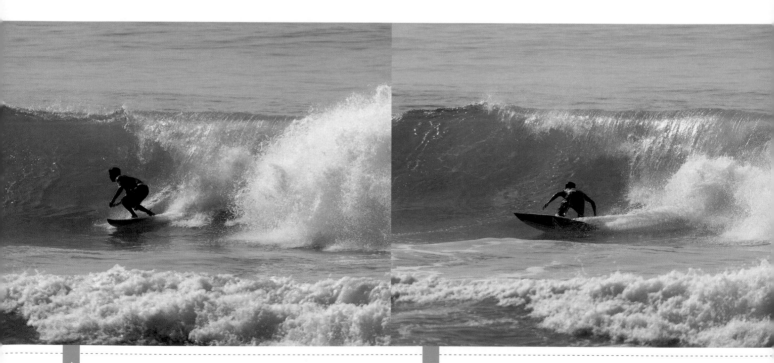

1 衝到浪底的時候，視線就可以先看著浪頂，採取膝蓋彎曲的下蹲姿勢。這樣就可以讓體重傳到浪板上，引導出前進的方向。

2 接著身體往浪側大幅度傾斜，讓板緣吃水。在準備動作時如果累積一定的速度，轉向就可以做得更深一點。

當要做轉向動作時，全都需要板緣的靈巧控制技術。浪底轉向時浪側的板緣如何被海面咬入是很重要的條件，身體必須要往浪側方向做適度的傾斜，就是要讓後面的手幾乎快碰到海面的感覺，來讓身體傾斜。當然並不是真的完全去碰到海面，但一定要瞭解這種姿勢的結構。此外，這個做法還有個優點，就是可以讓人抓到身體和水面之間的距離。

要注意不能把手伸直去碰觸海面。如果手臂保持伸展狀態，身體就不會傾斜。手臂要保持在靠近身體的地方，才能做出正確動作。

再者，手所碰觸的部份並非浪面，而是浪底。也就是藉由手臂甩在下方的姿勢，讓身體自然跟著壓低。膝蓋的角度夠大，也能幫助身體做出足夠的傾斜度，藉由這個方法可以讓人完成更深的浪底轉向。

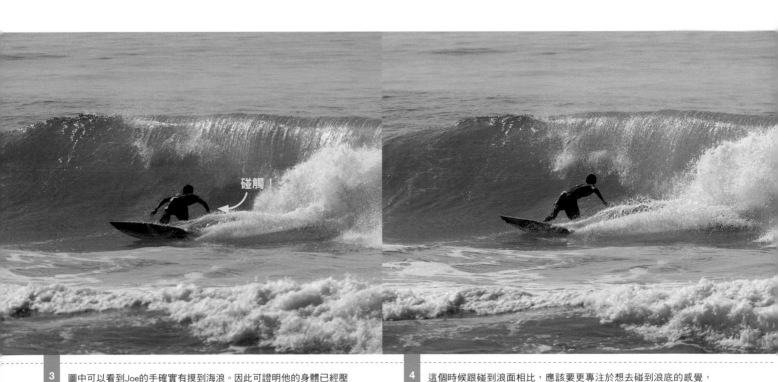

碰觸！

3 圖中可以看到Joe的手確實有摸到海浪。因此可證明他的身體已經壓低到非常靠近海浪的角度。

4 這個時候跟碰到浪面相比，應該要更專注於想去碰到浪底的感覺，這樣就能一直保持膝蓋壓低的姿勢。

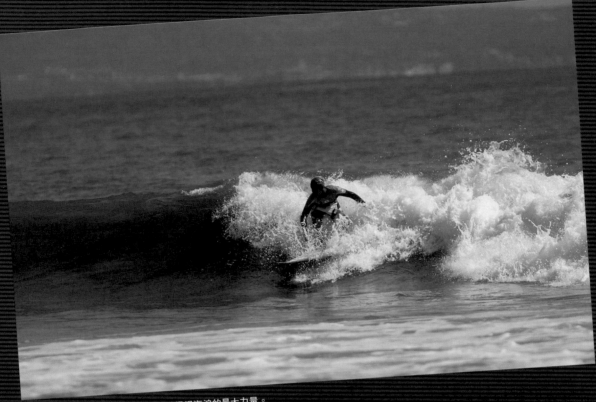

滑行在逼近崩潰點的邊線上，就可以獲得海浪的最大力量。

Small Wave 小浪攻略法

photo by Jason Childs

衝浪是一種配合海浪的動態為前提來進行騎乘的運動。明明不是浪頂甩浪的狀態，卻硬要進行相關招式的話，結果當然就以落水收場。所以做出每個動作前，都要好好地觀察浪型，判斷該如何應變。

當波浪幅度很小的時候，重點就在於不能錯過波浪力量最大的區域。由於小浪本身並沒有什麼力量，所以很難製造出速度，既然沒辦法得到夠

快的速度，當然也就很難使出各種技巧了。事實上，一道海浪中最具有力量的地方，就是在緊臨拱波的地方，一定要盡可能地靠近這個位置才行。要是覺得騎乘的位置稍微靠近浪肩時，即使不做大角度的切迴轉向也沒關係，只要能回到拱波這一面就好。衝浪的時候必須要兼具看穿浪型的洞察力和轉向的技術，才能成為真正的高手。

Part 4

Cut Back
切迴轉向

切迴轉向，是指在浪面上朝拱波的方向做出 180 度迴轉的技巧。
同時它還有讓衝浪板回到海浪動力區域的效果，通常是必要時才進行的動作，
但是如果學會正確的使用方法，也能夠將它昇華為一流的表演招式。
在速度的幫助下，劃出一道漂亮線條的切迴轉向，
不但帥呆了，還能享受沙灘人們的驚嘆聲與注目眼光。

It's All about Surfing Tips

17 密技

膝蓋保持
彎曲的狀態

田中 樹
Izuki Tanaka

切迴轉向和其它的花式相比起來，是一種必須花上較多時間完成的技巧。
所以絕對不可以瞬間把力量完全釋放。
要保持耐心慢慢地累積力量，讓衝浪板逐漸迴轉。

photos by Kimiro Kondo

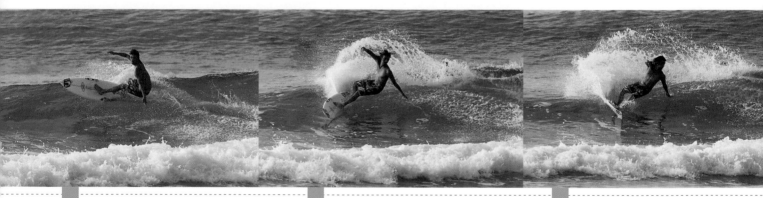

1 從浪底轉向逐漸回升到浪頂，接著準備進入切迴轉向的動作。視線先集中在浪底的方向。

2 這時候雙腳的膝蓋都要向下壓，呈現彎曲狀態。如果不這樣做，體重就沒有辦法順利地傳到浪板上。

3 腳跟那面的板緣要確實地吃水，只要順利加速成功，就算身體傾斜也不會慘遭歪爆落水。

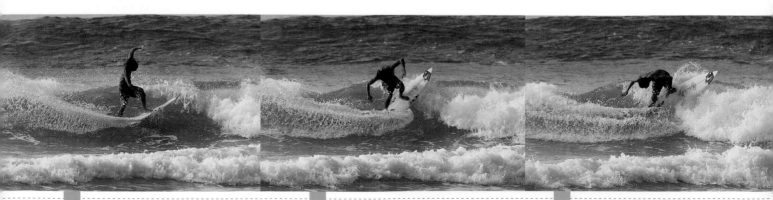

7 接下來的動作為了讓切迴轉向更完美，踩踏浪板的後腳要倒落地把板尾向下踢。

8 這樣可以讓衝浪板做出更大的迴轉，而且當板頭翹起來後，變成靠在拱波上滑行的感覺。

9 這是在切迴轉向中，被稱為第二次高潮的階段，以花式衝浪來說是最後的總結。

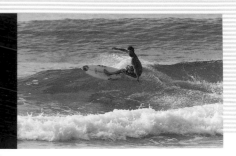

Check Point ## 盡可能貼近浪頂

在衝浪的世界裡，不論是哪種招式，如果完全失去了速度，就是代表騎乘結束的時候。切迴轉向是一種需要長時間醞釀才能瞬間爆發的技巧，所以因為失速而中斷的可能性也很高。為了防止這種情況，在進入切迴轉向的動作前，必需累積足夠的速度，並且盡可能徘徊在緊逼浪頂的區域，就可以大面積地運用浪面，避免速度減慢。

進行切迴轉向的時候，在正式開始進行動作的準備時，兩腳的膝蓋要蹲的很低，一定要把體重徹底傳到浪板上。如果膝蓋稍微伸直，靠腳跟的板緣就無法完全地吃水，身體往背後倒的同時，就會因為敗給離心力而導致歪爆。

膝蓋需要長時間保持彎曲的狀態，由於切迴轉向本來就是醞釀時間較長的技巧，如果把力量全押進去，騎乘的動作也會因此結束。進行切迴轉向的時候，必須要保留適當的力量與速度，才能做出完美的動作。

實際進行時，等到切迴轉向的最後階段，才會把所有力量放開。接回浪頭的時候，把凝聚在後腳上的力量，一吐為快地重踢板尾，讓衝浪板抵在緊逼過來的拱波上。

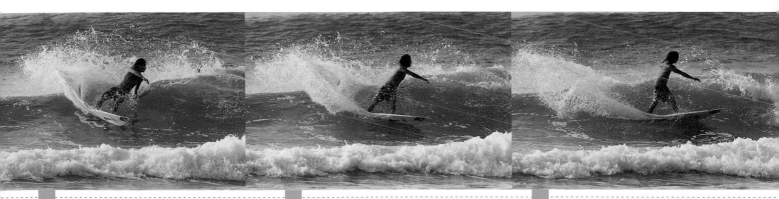

| 4 | 以左邊的手臂為中心點，以這種感覺慢慢迴轉衝浪板。在這個階段視線要看著拱波的方向。 | 5 | 上半身朝拱波的方向進行大幅度轉身，以引導浪板跟著轉向。上半身引領的預備動作非常重要。 | 6 | 這時衝浪板已朝拱波做了非常大幅度的迴轉，到了此階段切迴轉向可說是已經成功了90%。 |

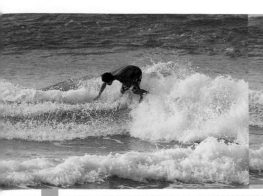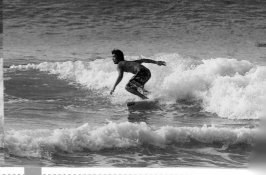

| 10 | 當衝浪板抵上拱波的時候，視線要看著浪肩的方向，這樣也可以發揮出引導浪板轉向的功用。 | 11 | 到了這個階段，後面的部份不需要特別用力，只需做出平衡的修正動作就可以了。 | 12 | 成功完成切迴轉向，可開始接續下個花式動作。在做切迴轉向時，最重要的就是把力氣凝聚在彎曲的膝蓋上。 |

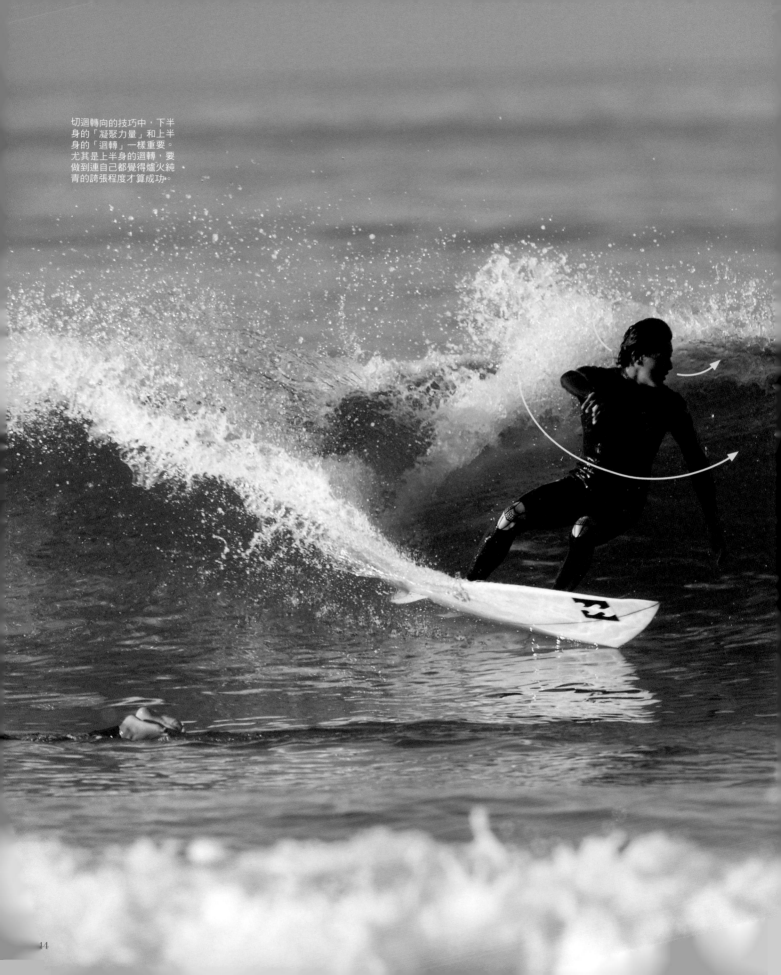

切迴轉向的技巧中，下半身的「凝聚力量」和上半身的「迴轉」一樣重要。尤其是上半身的迴轉，要做到連自己都覺得爐火純青的誇張程度才算成功。

中村昭太認為一般的衝浪手，在使用上半身的技巧方面都有一些問題。而昭太本身特別注重頸部和手臂的動作。在做切迴轉向時也一樣，通常都是藉由這兩個部位的動作來帶動浪板的轉向。

更具體一點來解釋，頸部是往前進的方向、也就是拱波的方向轉。簡

單來說，就是要把視線放在衝浪時所要前進的方向上，這樣下半身和浪板也會往那個方向跟進移動。接著為了加強浪板轉向的力道，兩隻手臂要往前進的方向大力揮過去。這就是利用類似鐘擺原理的方式，只要完美地藉由動作來輔助迴轉，即使速度夠快，也能大幅提升切迴轉向的成功率。

Part 4 **Cut Back**　　　密技　**18**　　It's All about Surfing Tips

脖子往前進的方向轉時
手臂也要跟著揮動

中村昭太
Shota Nakamura

衝浪時如果沒有運用身體全部的力量，任何技巧都無法派上用場。
所以要根據身體動作的原理，依序地讓臉、手臂、腰、腳做出連貫的完美動作。
對切迴轉向來說，這種身體的連帶動作，就是成功的關鍵。

photo by Jack English

19

在距離拱波不遠的位置
開始進行切迴轉向

中村昭太
Shota Nakamura

失去太多速度，對衝浪來說是非常致命的障礙。
由於切迴轉向很容易超出浪肩，
現在就來學學防止超出界限而造成失速現象的轉向技巧。

photos by Jack English

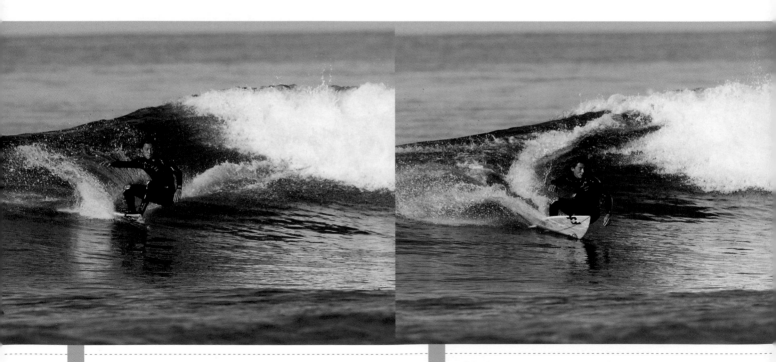

1 這道浪的浪肩極短，根據判斷如果就這樣朝浪肩的方向前進，馬上就會面臨失速的危險，所以要早點開始準備轉向調頭。

2 趁著還保有一定的速度時，彎曲膝蓋姿勢盡量壓低，讓身體順勢往拱波的方向傾斜。

Cut Back

**後半部份的技巧
跟背向浪底轉向一樣**

問過許多職業衝浪手，他們的回答通常是「切迴轉向的接回浪頭，跟背向的浪底轉向是一樣的，所以不必把它想得太困難。」動作的要領是首先將視線往拱波上移，上半身進行大迴轉動作，接著保持身體壓低的姿勢，用後腳重踢板尾。如果之前能夠成功做出背向浪底轉向的人，卻覺得切迴轉向的接回浪頭很難達成，絕對是因為一開始就把它想得太複雜了。

等到累積足夠的速度後，就要開始進入切迴轉向的動作了。而最佳的時機就是要在過度失速之前開始準備花式動作。也就是說，等到感覺速度不夠了，才想開始做切迴轉向就已經太晚了。

一般的衝浪手，做切迴轉向時最常見的失敗原因就是失速。而且很多都是因為距離拱波太遠，進行動作時才會導致喪失速度。當波浪趨於緩和之後，身體稍微傾斜就會失去平衡，最終慘遭歪爆落水的結果。

這技巧的訣竅就在於要比自己所預想的還要更快一步，就開始進行切迴轉向的動作，剛開始迴轉時可能會在空間不足的情況下而結束動作，但只要慢慢地練習，一定就能夠抓到能充裕地做出切迴轉向的距離感。

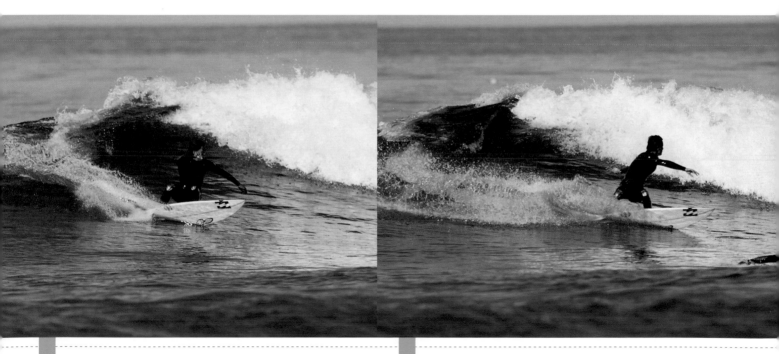

3 活用浪板從浪頂往浪底衝刺時所產生的重力，並且成功地保持速度。同時間盡可能不要放掉太多凝聚在膝蓋上的力氣。

4 上半身在朝拱波的方向做出大轉身，準備迎接切迴轉向的最終階段，在這裡用後腳用力下踢板尾。

20

背部後傾直到臀部和
前面的手幾乎快碰到浪面

田中 Joe
Joe Tanaka

切迴轉向的成功秘訣之一，就是要善用速度所產生的離心力。
在速度夠快的情況下，只要彎曲膝蓋並且把身體壓低，
即使身體後傾也會因為離心力的輔助而不會掉到水裡。

photos by Kimiro Kondo

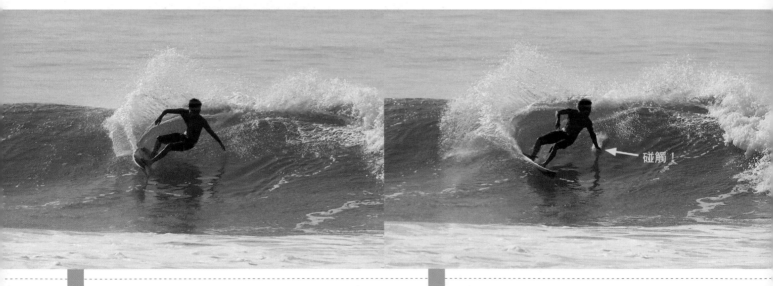

3 注意臀部和前面的手臂，進行時要專注於採取這樣的姿勢，就如同本圖所示範的一樣，左手幾乎要碰到浪面。

4 看圖中的實際示範，發現 Joe 的手已經直接觸碰到浪面了，只要速度夠快，就算身體傾斜到這種程度也沒問題。

碰觸！

如果只是單純讓身體傾斜，是難以醞釀切迴轉向的。即使已經做好其他姿勢的準備了，身體卻沒有相對傾斜，不但沒有辦法讓板側壓入，連身體也會直接栽進水裡。

在進入切迴轉向的動作時，重點就是臀部和前面的手臂。保持身體壓低，讓臀部和前面的手臂去觸碰到水

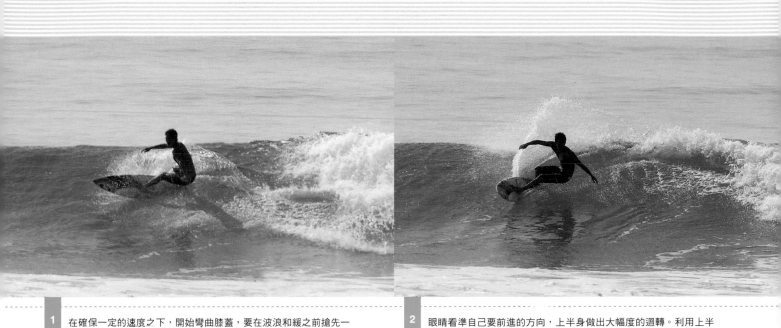

1 在確保一定的速度之下，開始彎曲膝蓋，要在波浪和緩之前搶先一步從浪頂開始進行切迴轉向。

2 眼睛看準自己要前進的方向，上半身做出大幅度的迴轉。利用上半身的預備動作，來進行方向的轉換。

5 採取這個姿勢的用意，跟放低重心是相同的意思。這樣一來，板緣就會被壓到浪面下。

6 由於已經進入切迴轉向的尾聲，接下來就用凝聚在膝蓋上的力氣，釋放出力氣來重踢板尾，如此便大功告成。

面，使得體重能夠順利傳達到浪板上，再將身體往背後的方向傾斜，腳跟側的板緣就進入波浪方向。當然速度要夠快，如果在距離拱波很近的位置進行這種姿勢，要回到拱波方向的切迴轉向，成功率就會提高很多了。先做好轉向動作，接回浪頭也是等這之後再進行。

2 1

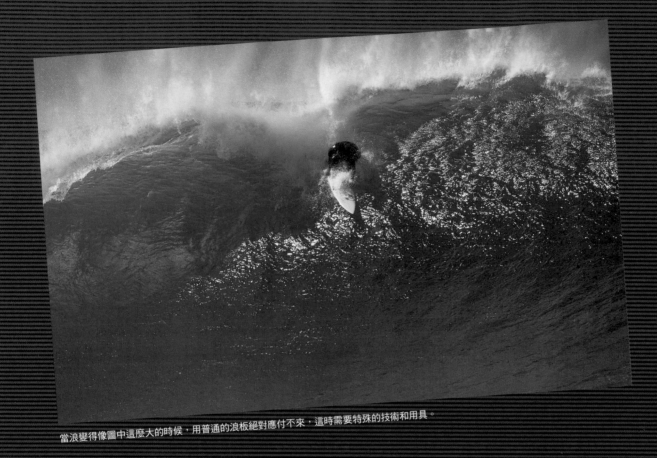

當浪變得像圖中這麼大的時候，用普通的浪板絕對應付不來，這時需要特殊的技術和用具。

Big Wave 大浪攻略法

photo by Kimiro Kondo

當大浪來襲時，該怎麼應對才好呢？重點為「事先準備能應付大浪的衝浪板」。

一般使用的衝浪板，大多都是針對平常習慣進行的浪點，選擇自己適合的尺寸，但並沒有預先設定浪大約有一人高的情況，而去做製造上的調整，要用這種衝浪板去對付8英呎的管浪絕對是不可能的事。這就像是拿竹竿去打F15戰機一樣，是輕率莽撞的行為。正因為是職業級的衝浪手，會針對各種浪型的特性與狀況，分別使用不同的衝浪板，例如到夏威夷北海岸就會準備適合北海岸浪況專用的衝浪板，理所當然地，針對大浪所設計的衝浪板，會比一般的浪板更長。

此外，在面對大浪的時候，一定要果決地做出正確判斷。如未能及時掌握時機，稍有不慎導致失速，是最危險的行為。

Off The Lip

浪頂甩浪

浪頂甩浪,是把衝浪板抵在浪唇上、急遽地進行變換方向動作的技巧。
這是在花式衝浪中最基本的浪頂花招,但是加入個人的變化後,
就可以達到具有高度與精彩度的華麗技巧。
但如果沒辦法進行本書前述的基本技巧,
就無法使出漂亮而流暢地浪頂甩浪。

It's All about Surfing Tips

22

用後腳踢浪板的同時
前腳單膝彎曲

田中 樹
Izuki Tanaka

進行浪頂甩浪的時機非常重要。
抓準時機抵住浪唇翻下來的位置，浪板自然就會轉回來。
不過，如果想做出更高階的浪頂甩浪，就要好好鍛鍊前後腳的平衡感。

photo by Kimiro Kondo

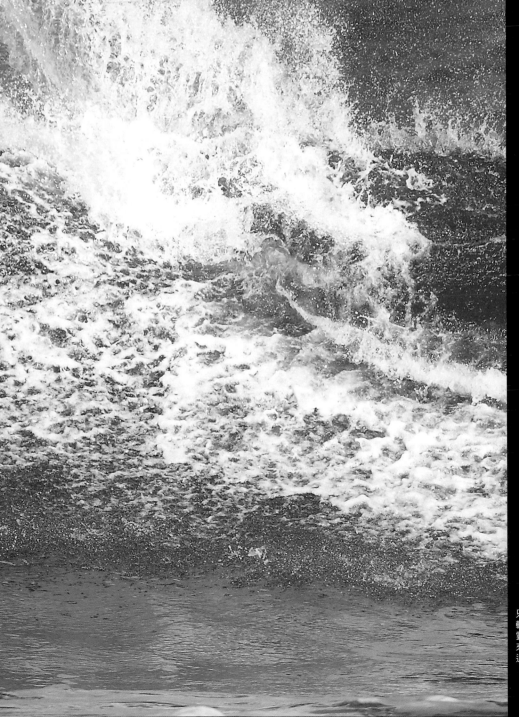

Part 5
Off The Lip

在衝浪的騎乘過程中，前後腳具有相對的關係。基本上來說，當後腳往下踢衝浪板的時候，前腳就要像是用腳板把衝浪板吸起來一樣。如果不這樣做，只有後腳往下踢浪板時，浪板就會離開身體而彈走了。

在進行浪頂甩浪時也是一樣的道理。當然如果是做最基本的浪頂甩浪，只要抓準正確的時機，把上半身往板底的方向扭，浪板就會自然轉向。不過，要是想學習更高階的浪頂甩浪，還要加上一個訣竅，就是同時利用後腳下踢板尾，並把前腳膝蓋彎到最大的極限。而且這時必須想辦法讓臀部去碰到腳跟似地，運用各部位的連帶動作把浪板吸上來。

只要能看透崩潰點，就能更輕鬆地讓浪板迴轉。此外，靈活地運用前後兩腳的動作來進行浪頂甩浪，就可以製造出很大的浪花。

密技

前腳適度彎曲
後腳蹲低來逼進浪頂

田嶋鐵兵
Teppei Tajima

在浪底轉向的單元中,曾經說過在衝上浪頂之前,腳不可以過於伸展。
但現在換到浪頂甩浪的技巧,由於轉向的角度已經接近銳角,
所以改採前腳略微伸直、後腳盡量蹲低的姿勢。

photos by Kimiro Kondo

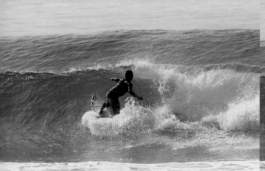

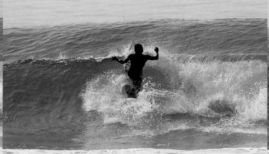

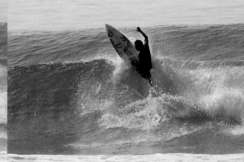

1 結束浪底轉向之後,一邊調整板頭,直到與海浪呈直角,一邊開始醞釀浪頂甩浪。

2 這是衝浪板即將抵到浪唇的時刻,預備動作是先用視線看準浪板要轉過去的方向。

3 扭轉上半身,採取把浪板轉向的姿勢。這時後腳要蹲得低一些,相對地前腳只要些許彎曲就好。

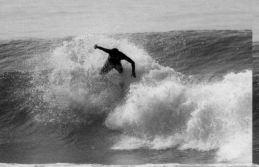

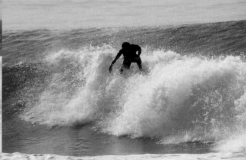

7 看圖會覺得這個動作的進行時間很長,其實只有一瞬間。在極短的時間中,必須急速地變換身體重心。

8 適度地修正姿勢,讓板尾不要過度打滑。這樣浪板就可以隨著浪花慢慢地滑下來。

9 浪板完全轉過來了,並完成浪頂甩浪的動作,在進行下個動作前,必須冷靜地確認自己的狀態。

在進行轉向的時候，不論在任何情況下都要把重心往後移，採取以板尾為中心的方式來迴轉浪板。從浪底轉向接續浪頂甩浪的時候也是相同，都要壓低身體重心，以凝聚力量的狀態用後腳下踢板尾，必須進行急遽的轉向變換動作。為了以板尾為中心來進行轉向，後腳的膝蓋也會做出大幅度彎曲的姿勢，此外為了讓板頭盡可能呈現銳角往上翻，前腳膝蓋則必須適度地伸展開來。等到做好了上述的姿勢，這一瞬間衝浪板也正好抵在浪唇上。

不過，結束了從浪頂上迴轉的轉向動作之後，也不要忘記控制後續的波動。也因為如此，前腳還是要稍微保留力氣才行。實際進行的時候，後腳要蹲得很低呈微彎，這才是最理想的姿勢。這樣一來，在到達浪頂時雙腳都能保有足夠的彈性空間應變，迴轉的速度也會自然更快，最終所製造出來的浪花才會既壯觀又華麗。

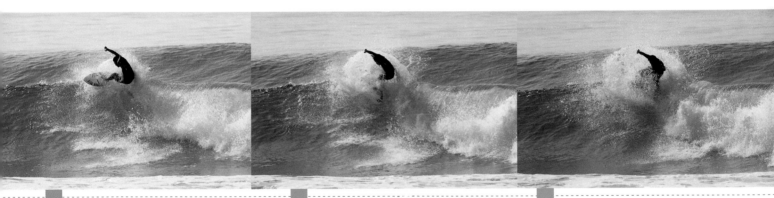

4 當浪板抵上浪唇之後，後腳就要毫不猶豫地下踢板尾，前腳跟著收回，藉此吸住浪板。

5 一邊踢板尾，前腳還要繼續吸住浪板，引導它迴轉。在踢的時候浪花也會隨之濺起。

6 繼續下踢板尾，板尾就會開始在浪頂上打滑。這時候不論是破浪一次或兩次以上，都可以自由地變換。

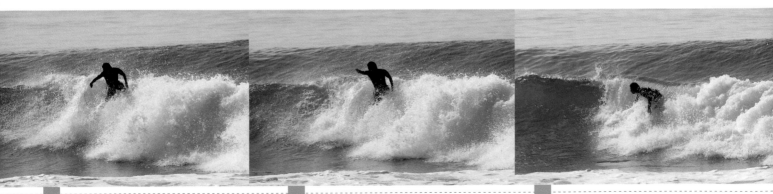

10 姿勢已經差不多都準備好了，將視線轉向浪肩，用眼睛去確認浪頭崩解的狀態。

11 由於前方還保持著能夠繼續乘浪的空間，所以可以促使板頭朝浪肩的方向移動。

12 板頭已經完全朝浪肩的方向了，可以馬上進行下一個表演招式，而且依舊保持夠快的速度。

24

抵上浪唇的瞬間
要迅速把重心從後腳移到前腳

中村昭太
Shota Nakamura

在浪頂要讓浪板迴轉，必須藉助體重的重心來移動。
而且這是抓準浪頭崩解的瞬間所進行的技巧，
所以重心的移動速度要快，整個過程要一氣呵成地完成。

photos by Char

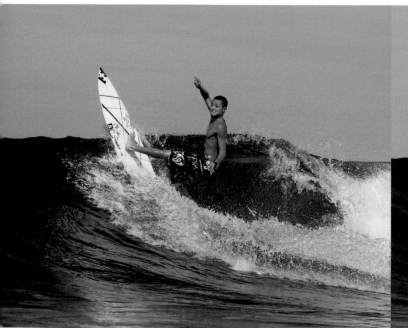 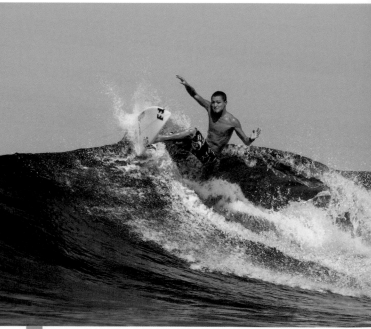

1 在浪板抵上浪唇之前，後腳膝蓋要彎曲，並採取重心在後的姿勢。此時，上半身要往板底的方向做大扭轉。

2 利用從浪唇翻落的力量，同時後腳下踢板尾，再用前腳來吸住浪板，以引導浪板的轉向。

技術高超的衝浪手，他們通常對於重心的施壓方式和滑行重心的時機瞭若指掌。什麼時候要把重心放在後腳上，以及什麼時候要轉換到前腳，其實這些動作都可以從理論和感覺來拿捏。

從浪底轉向往浪頂衝的時候，因為需要讓板頭朝上做出劇烈的轉向，所以重心要擺後腳上。但是，當浪板抵上浪唇的一瞬間，重心就要轉換到吸收了浪唇翻落力量的前腳。由於後腳同時下踢板尾的關係，浪板就會變成與浪底轉向不同的方向，一口氣往反方向迴轉，最終完成浪頂甩浪的動作。也就是說，在抵上浪唇之前的階段，重心要擺在後腳；而抵上浪唇後就要把重心轉移到前腳。藉由這樣的重心轉移，不但能使浪板急速迴轉，還能掀起大量浪花，完成效果十足的浪頂甩浪。不過這是等到能夠熟練地做出基本的浪頂甩浪後，才能夠更進一步修練的花招。

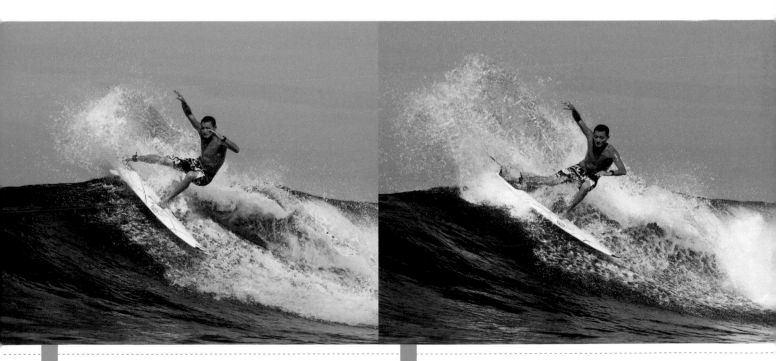

3 藉由膝蓋蹲得很低的姿勢，把力量凝聚在後腳上，並且一口氣將力量釋放，這樣就能夠掀起很大片的浪花。

4 在完全轉向之後，後腳就停止踢板尾的動作。從一連串的圖解中就可以發現，重心從後腳轉移到前腳的速度非常快。

25

下踢板尾時要用腳跟施力

中村昭太
Shota Nakamura

光說要用後腳來下踢板尾,相信還是有人搞不懂到底怎樣做。
在這個動作裡,重點就是要用腳跟來施力。
所以浪板上如果有防滑墊,進行浪頂甩浪時會較容易完成。

photos by Jack English

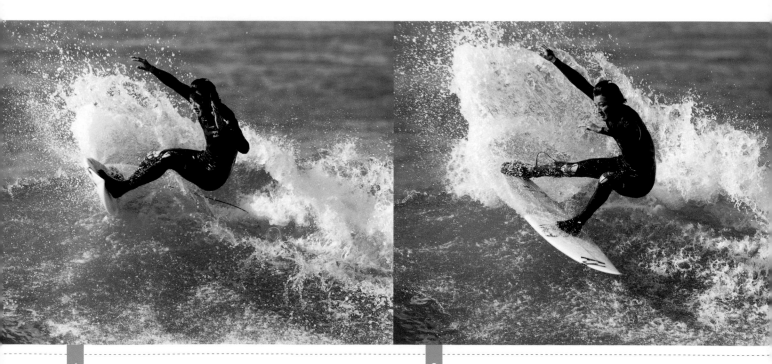

1 當浪板抵上浪唇之後,把注意力放在腳跟上,緊接著用後腳一口氣壓下去,同時間前腳要引領浪板往上提。

2 像這樣下踢的時候,後腳的膝蓋自然而然地就會往內收。這樣就能把力量完全傳到浪板上,毫不費力地轉換方向。

當後腳在下踢板尾的時候，如果用腳跟施力，會讓腳跟側的板緣吃到水，在浪底轉向的情況裡，吃水的是腳尖那一面的板緣，會隨著浪頂方向做出漂浮轉向的效果。浪頂甩浪也是相同道理，這個動作就是使用腳跟施力，並且轉移到腳跟這一面的板緣。板緣的重心轉換動作要俐落而迅速，要在不到一秒的時間內做完，如此的快速切換也為浪頂甩浪的精彩度與美感加分不少。

此外，用腳跟來施力也會連帶地讓後腳的膝蓋往內收縮。不妨在平地上試試看，這時候如果採取相同的姿勢，就會自然而然地形成內八的狀態；如果想刻意轉成外八的姿勢，就會感到吃力，而且很難往下施力。採取內八的姿勢，本來就是為了要讓力氣不會往外分散掉。如果能讓向下踩踏的力量直接傳到浪板上，相對地迴轉的速度也可以變得更快，總之這是一種好處多多的訣竅。

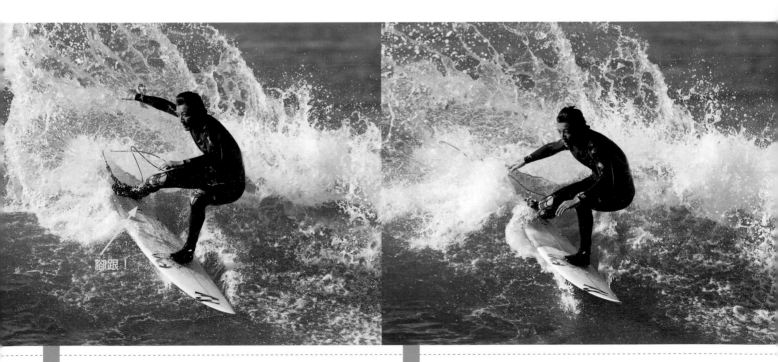

腳跟！

3 接著，從上圖就可以清楚地看到，腳跟那一面的板緣吃了大量的海水，因此掀起巨大的浪花。

4 徹底轉向之後，就立刻停止後腳的下壓動作與前腳的抽引動作，重整動作準備進行下個表演招式。

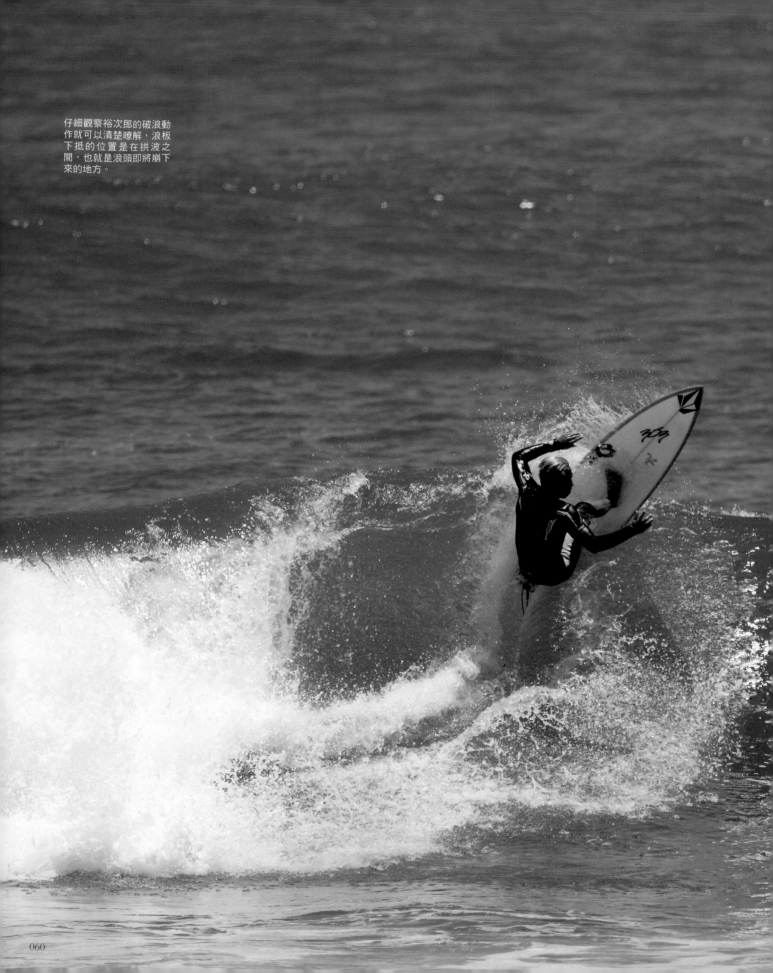

仔細觀察裕次郎的破浪動
作就可以清楚暸解，浪板
下抵的位置是在拱波之
間，也就是浪頭即將崩下
來的地方。

說句實在話，目前所提到的浪頂甩浪的方法中，確實是屬於較為高階的技巧。之前大多把教學重點放在如何讓浪板做出高速的迴轉，以利於製造出誇張華麗的浪頂花招。直接藉由浪唇的勢頭來進行浪頂甩浪的基本動作時，其實只要注意一個重點就行了。那就是「把浪板抵在浪頭崩解的位置上」。

只要把握最佳時機，將浪板抵在最佳的位置，並且藉由浪唇翻下來的力量，如此一來浪板就會自然地轉向。當然動作要做得流暢，還是需要扭轉上半身來帶動，但不需要施予其他力量輔助。為了完美達到這項技巧，一定要學會判斷崩潰點。

看清楚浪頭的崩潰點
準確地把浪板抵上去

辻裕次郎
Yujiro Tsuji

光是一招浪頂甩浪，就能夠變化出各種不同的衍生技巧，但是對於最基本的浪頂甩浪而言，一定要注意浪板抵上去的位置，這是最重要的訣竅。

photo by Made ／ Jason Childs

就如同凌空射門的感覺
帶動身體讓浪板轉回來

田中 Joe
Joe Tanaka

衝浪是一種在不停變化的海浪上進行的運動，因此很難有機會反覆練習。
但如果能以其它運動的動作加以模擬，就會比較容易瞭解身體的動作。
事實上，模仿陸地運動並做出相同的動作也是很好的方式。

photos by Kimiro Kondo

相信大家一定都有在學校體育課踢過足球。雖然每個人不一定都有擔任前鋒的經驗，但應該都懂得為了接住同隊夥伴傳來的球，在半空中把球攔截下來，並且抽射出去的凌空射門。實際在進行浪頂甩浪的時候，在

浪頂迴轉浪板的動作，其實就跟凌空射門非常類似。先以前腳為軸心，做為迴轉的支點，然後再用後腳踢出去。這時候身體要稍微往背部的方向傾斜。此外，為了要讓後腳的踩踏更有力道，手臂要像是鐘擺一樣自然擺

盪，必須加上上半身的扭轉力道。以這些動作為前提，可以在陸地上進行想像訓練，藉此瞭解身體各部位的動作。直接拿足球練習凌空射門，說不定也會有不錯的效果。透過反覆練習早日提升衝浪技術。

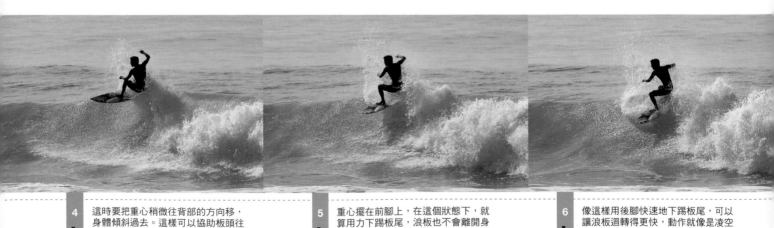

4 這時要把重心稍微往背部的方向移，身體傾斜過去。這樣可以協助板頭往浪底的方向牽引過去。

5 重心擺在前腳上，在這個狀態下，就算用力下踢板尾，浪板也不會離開身體而彈走。

6 像這樣用後腳快速地下踢板尾，可以讓浪板迴轉得更快，動作就像是凌空射門一般。

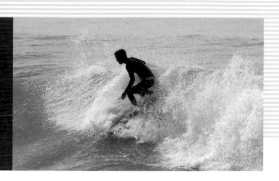

Check Point 後腳下踢後，像是要抱住前腳般把膝蓋上提

那麼，把身體的軸心放在前腳上的動作，是不是也有類似的動作可以練習呢？如果一定要舉例說明，就是把前腳的膝蓋提上來，像是用雙手環抱住小腿般的動作。如果加以想像後就一定可以

明白，體重即使是放在前腳的正上方，身體也不會過度往前傾。在這個階段裡，如果上半身過於前傾時，靠近板頭一帶的板緣就會因此翻起，造成歪爆落水的原因。

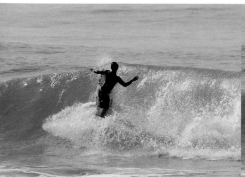

1 盡量從浪底轉向變成垂直朝浪面上衝，並且逐漸轉移成用浪板抵往浪唇的動作。

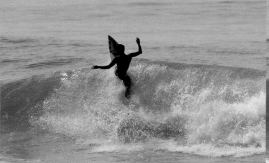

2 實際進行的時候，只要盡量用浪板的底面去抵住浪唇就可以了。不是用板緣而是用整個平面去接觸。

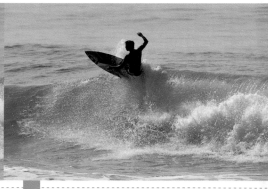

3 接下來的動作，和足球裡的凌空射門極為相像。把重心放在前腳，再用後腳下踢浪板。

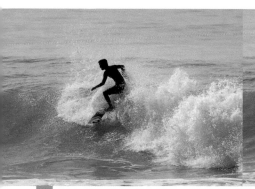

7 此外，藉由把重心移到前腳上，讓迴轉後的浪板一樣能保持夠快的速度，持續滑下浪面。

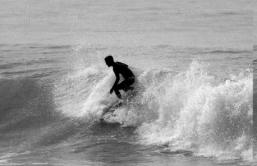

8 跟起乘動作時一樣，用前腳往下壓似的感覺，藉由相同的姿勢大舉提升加速的效果。

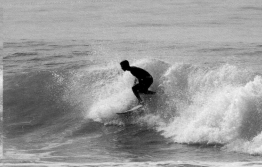

9 完成浪頂甩浪後，就可以進行下個動作了。利用足球來進行練習，相信也可以獲得不錯的效果。

精髓選購衝浪的板

提到衝浪最不可或缺的道具，當然就是衝浪板了。沒有它不但沒辦法開始進行衝浪，而且如果浪板的狀況不好，也無法隨心所欲地乘風破浪，在職業比賽場合中更會造成極大的影響。經常耳聞受到浪板的影響而無法致勝的例子。衝浪板扮演相當大的角色與重要性，所以對職業選手來說，充分瞭解衝浪板，並且選擇適合的浪板，或和削板師一起進行討論，共同設計出新款的衝浪板等等，都可以說是全新的課題。職業衝浪選手最重要的時期其實是比賽的淡季，只有在賽程比較寬鬆的時期，才有時間去開發新的衝浪板。有些衝浪手甚至會規定自己在這段時期中，至少要發掘出三塊以上適合自己的板子。為了要能找出一塊性能優異的浪板，也非得深刻瞭解自己的衝浪技術，究竟到達何種程度與水平。不論做任何事情，都要先從掌握自己的狀況再做判斷。

Style of my Surfboards

Izuki Tanaka / Teppei Tajima / Shota Nakamura / Yujiro Tsuji / Joe Tanaka

Izuki's Surfboard

田中樹的衝浪板

寬幅的浪板很難保養，田中樹
自己也不太喜歡太寬的浪板。
這款浪板能靈敏地做出各種反
應，是針對困難的激烈動作而
設計。©Kimiro Kondo

Spec ▷ 5'10 1/2"×45cm×5.1cm

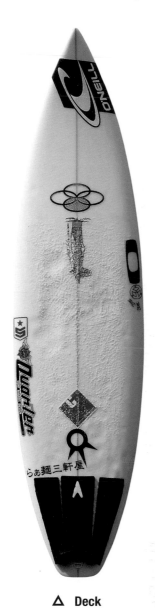

△ Deck

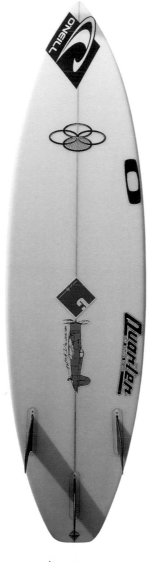

△ Bottom

△ Side

對田中樹來說，這是稍微短了一點的浪板，這是針對SMALL WAVE所量身打造。田中樹平常所愛用的浪板裡，從規格來看大都是窄幅的浪板，這種類型的款式，只要把板尾做得寬一點，不但非常易於迴轉，也能夠輕

易地累積加速效果。同時也因為上述的優點，碰到轉向的狀況要用後腳下踢板尾時，就能發揮出很大的反作用力，駕馭上也靈巧很多。再者，板頭與板尾的翹度也比較低，留下很大的踩踏面積。因為接觸水面的面積增加

了，浮力也相對增大不少，可以說是針對較為和緩的日本浪型所開發的設計。厚度上極盡可能地打造出薄型，駕乘時可以輕鬆地使出轉向花招或變換方向。對於天生腳力較差的日本人，也可以輕易地操控。

Teppei Tajima

Teppei's Surfboard

田嶋鐵兵的衝浪板

為了要支撐鐵兵較為壯碩的體格，另外還得發揮出夠大的爆發力，因此這塊浪板的中段設計較厚。©Kimiro Kondo

Spec ▷ 5'11×18 1/4"×2 7/32"

△ Deck

△ Bottom

△ Side

　　鐵兵表示他比較喜歡轉向時便於操控、且迴轉性靈敏的浪板。因此這塊衝浪板的特徵，就在於中段頗具份量、板緣附近相對較薄，整體稍微帶點椎形的設計。也因為浪板的中段份量夠，所以能在確保浮力的情況下，

還能在進行轉向動作時發揮出充足的反作用力。不過因為板緣附近較薄，在轉向的時候板緣會比較容易吃到水。從整體的翹度來看，可見板尾一段特別明顯，這樣可以增強浪板的迴轉性，在後腳往下施壓的時候，只要

一用力浪板就會自然地轉向。鐵兵的衝浪風格，除了以充滿爆發力聞名外還有各種怪招，因此這塊浪板是能讓他盡情發揮一身絕活的好夥伴。此外，深知他的特點而由其父親來操刀削板，也是他強大的後盾。

Shota's Surfboard

中村昭太的衝浪板

中村昭太的衝浪板，完全結合
了平常喜好的怪招所需要的元
素，以極具平衡感的方式齊集
於一身。©Char

Spec ▷ 6'0"×18 1/4"×2 1/4"

△ Side

△ Bottom

△ Deck

　昭太非常瞭解自己的喜好和能力的極限，可以說到了無懈可擊的地步。所以無論在面對各種變化的浪型時，幾乎都是用這種6'0"×18 1／4"×2 1／4"尺寸的衝浪板上場應戰。歷經長年的衝浪生活，直到自己的體格

差不多成長定型了，才發現這個規格的衝浪板特別吻合自己的需求。昭太的衝浪風格具有高速度性，而且通常伴隨著誇張華麗的動作，為了要能成功地表現出技巧，因此適當地減少了翹度，在追求迴轉的靈敏度之餘，同

時降低板尾的厚度，採取下踢板尾時更容易駕馭的設定。因為要融合駕馭性和迴轉性兩種相反的性能，無論在翹度、後度、板緣的形狀，以及板底的凹面等部位，都運用了絕妙的平衡感來加以分配。

04

Style of
my Surfboard

Yujiro's Surfboard

辻裕次郎的衝浪板

裕次郎的衝浪板，特徵在於完
全針對衝浪好手經常進行高難
度浪頂花招的需求量身訂做，
並特別重視極為靈敏的反應度。
©Jason Childs

Spec ▷　178cm×45.8cm×5.3cm

△ **Deck**

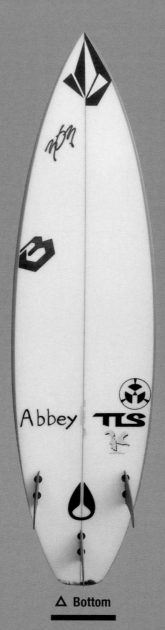

△ **Bottom**

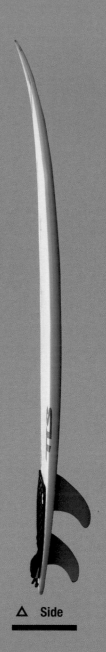

△ **Side**

　　裕次郎不斷地找尋可以讓他發揮各種特殊技巧的衝浪板。不論是板頭、板尾或翹度等部位，全都採取最精簡的設定，把反應的靈敏度提升到最高。例如在進行浪頂甩浪的時候，在翹度的設定上，高翹度非常容易在

浪頂進行板尾彈躍的技巧。此外，浪板整體本來偏窄的設定，駕乘的反應度也相對提高許多。相較之下板緣雖然薄了一點，但根據裕次郎的說法，近年來為了提高爆發力，已經把板緣增厚了不少。尤其日本的海域像是沙

岸崩潰點之類的浪型，通常沒有什麼力道，所以這樣的設定可以有效地彌補過來，在表演招式上也多了不少空間。板底凹面基板的外觀上，基本上是較淺的單凹面或雙凹面，但最近似乎比較常用單凹面的浪板。

Joe's Surfboard

田中Joe的衝浪板

一邊享受速度的快感,一邊乾淨俐落地操控衝浪板,這是Joe的喜好與個性。因此這塊浪板完全是針對他的需求所設定的。©Kimiro Kondo

Spec ▷ 5'11"×45cm×5.0cm

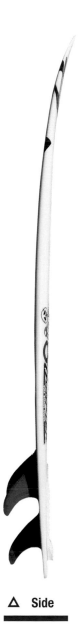

△ Side

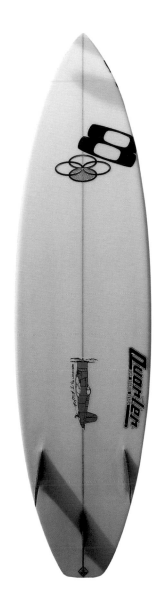

△ Bottom

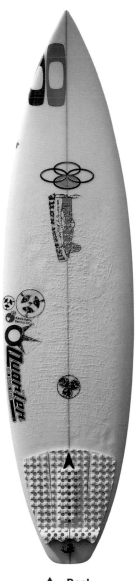

△ Deck

Joe的浪板最大之特徵,就是整塊板底都做了很深的單凹面設計。這樣可以把底面所接觸到的海水,加以引導至特定的方向,讓水流更為順暢。如此一來,浪板的行進也會跟著變得俐落,也更容易累積出速度,尤其是

碰到礁岩浪點等浪況時,更是能發揮出這款衝浪板的真正價值。在欣賞Joe的衝浪技巧時,會發現從起乘動作開始,他就能發揮出極高的速度性,像這樣的高速效果,有很大部份都是因為深的單凹面所帶來的影響。不光是

一塊只會前進的浪板,整體的外型都削減得更為犀利,板頭和板尾也帶有同樣強烈的翹度。眾多要素搭配在一起,讓衝浪板更容易轉換方向,同時也搖身一變成為能夠華麗地切換動作的浪板。

理解衝浪用語！

衝浪是一種文化，因此在衝浪界中也具備著專門用語。
現在就牢記這些用語，相信一定能幫助您更瞭解衝浪的本質。

ㄅ

背向（Back Side）
反向進行騎乘的行為〈＝〉Front Side

本地衝浪客（Local）
長年以相同海岸為根據地，將該地做為本地點的衝浪客〈＝〉Visitor

固定崩潰點（Ponit Break）
礁岩上崩潰的浪。或是同一個點上崩潰的浪。常見於礁岩或珊瑚礁的海岸

ㄆ

平浪
海浪的斜面很平緩，使衝浪板很難加速的緩浪

ㄈ

反濺（Back Wash）
由海面上沖過來的浪和由岸邊退回海裡的浪，半途相撞潰散的狀態

ㄉ

整排蓋浪（Dumper）
浪型不是慢慢崩潰，而是一整片潰散。可供騎乘的距離很短，因此不適合衝浪

抵浪
衝浪板與海浪的斜面抵在一起的動作

打浪點（Impact Zone）
崩潰下來的浪頭打在海面的瞬間或地點。是海浪最具力量的部份

等浪區（Line up）
浪形崩潰的地點，衝浪手等浪的區域

ㄊ

踢浪板（Kick Out）
踢出去讓板子從浪面飛出去

ㄋ

內側浪區（Inside）
靠岸的區域〈＝〉Out Side

ㄌ

浪型崩潰（Close Out）
浪太大或風太強導致無法衝浪的惡劣海面狀態

流道（Channel）
指潮汐由岸邊退回大海的海流必經之處。＝Lip Current。同時也指衝浪板底部挖出的深溝

陸風（Off Shore）
由陸地向大海吹拂的風，由於可以阻止海浪突然崩潰，使斜面維持較長時間，較為適合衝浪的風向〈＝〉On Shore

ㄊ

斜浪
斜面陡峭的大浪，最強烈的部份就會形成波管

ㄍ

管浪（Tube）
浪頭崩潰後形成管狀的狀態。在波管中騎乘(Tube Riding)是衝浪手的夢想。波管四周360度都被浪所包覆住的空間，稱做Green Room

ㄏ

划水（Paddling）
趴在衝浪板上，以兩隻手臂划水前進，是衝浪的基本動作之一

海浪起伏（Choppy）
被強烈的海風吹拂，海面不穩定的狀態

厚浪
斜面較緩和的浪＝平浪

海流（Current）
海中潮汐的水流

滑面（Glassy）
浪面像鏡子一樣平滑，適合衝浪的狀態〈＝〉Choppy

花招（Maneuver）
在浪上改變行進方向的招式總稱。浪板通過的痕跡就叫做Maneuver Line

海風（On Shore）
由大海向陸地吹拂的風，這種風通常會打亂浪面，因此不適合衝浪〈＝〉Off Shore

海砂區（Sand Bar）
堆積在海底的砂，如果堆積狀態良好，就能產生優質浪型。經常受海流影響而改變。

ㄐ

礁岩浪點（Reef Break）
遊渦碰到海底的珊瑚或礁岩，潰解後所形成的海浪。和平常的沙灘浪點不同，因為海底的地型沒有太大變化，所以能不斷形成同樣的浪型

巨浪（Groung Swell）
在颱風期間或低氣壓時所形成的大漩渦

技工（Shaper）
製造衝浪板的技工。由於衝浪板採手工製作，所以衝浪板的性能將取決於技工的技術好壞

ㄑ

搶浪
硬是在其他衝浪手已經起乘的浪前插入起乘。這和插隊一樣，是非常嚴重的犯規行為

潛越（Dolphin Through）
面向海浪的時候，為了乘下一道浪而連人帶板潛入水中的技巧。短板經常使用的技術＝Duck Dive

起浪區（Out Side）
海面起浪的區域〈＝〉Inside

淺灘（Shallow）
水深較淺的地方

起伏（Swell）
海面的波浪起伏

搶浪手（Snaking）
刻意靠近浪頂起乘點較近的地方等浪的衝浪手，伺機搶浪起乘的犯規行為

淺灘動盪（Surf Beat）
持續起浪的時間帶，和突然風平浪靜的時間帶，用來表示波浪交替的周期性

ㄓ

整排蓋浪（Dumper）
浪型不是慢慢崩潰，而是一整片潰散。可供騎乘的距離很短，因此不適合衝浪

職業衝浪聯盟（ASP）
在澳洲設立辦事處，國際性的職業衝浪團體名稱，經營各項世界衝浪大賽

撞傷（Ding）
衝浪板撞傷或刮傷

轉向前進（Fade Turn）
朝海浪崩潰的反方向起乘，站起來後轉回平常方向加以前進的技巧。通常配合浪頂起乘點來進行。

正向衝浪（Front Side）
衝浪手面對大海進行騎乘的行為〈＝〉Back Side

週期性海浪（Set）
三、四個大型漩渦週期性，以群體出現的狀況

ㄔ

傳奇（Legend）
歷史上留名的衝浪界偉人之尊稱

插水（Pearing）
衝浪板的板頭刺入海面中

撤退（Pull Out）
經由自己的控制，刻意停止騎乘的行為〈＝〉Wipe Out

出海口（River Mouth）
河川出海口一帶。河川所運來的土砂在此處形成沙灘，視地形而定有可能產生優質的浪型

衝浪區（Section）
浪持續崩潰，可以進行騎乘的區域

側向風（Side Shore）
和海岸呈平行方向吹拂的風

側傾（Spin Out）
轉向太勉強，導致方向舵偏離，形成歪爆落水狀態

潮汐（Tide）
滿潮為High Tide，乾潮叫做Low Tide

ㄕ

沙灘浪型（Beach Break）
由海砂形成的浪點上所崩潰的浪。由於海流會移動砂的位置和數量，海浪的狀態改變得很快

神秘點（Secret）
一般人完全沒聽過，只有少數衝浪手所知道的浪點

水花（Spray）
進行銳利的轉向動作時，製造刮起飛濺在空中的水花

世界職業衝浪大賽（WCT）
ASP所主辦的最頂尖世界職業衝浪大賽

ㄖ

日本職業衝浪聯盟（JPSA）
日本職業衝浪聯盟的英文縮寫。在日本各地舉辦職業循環賽

ㄗ

左前右後腳位（Regular）
左腳在前、右腳在後的騎乘腳位（Regular Stance）。是從大海的方向看過來，像是往右邊衝的浪〈＝〉Goofy

姿勢轉換（Switch Stance）
在騎乘中改變姿勢

ㄙ

三角浪
以浪頂為頂點，向左右兩邊慢慢崩潰的完美浪型。在英文中由於浪型和A字母相似，也稱為A Frame

ㄧ

右前左後腳位（Goofy）
右腳在前、左腳在後的騎乘腳位（Goofy Footer）。或是從海面上看過來，往左方崩潰的海浪（Goofy Break）＝Left Break

ㄨ

外來衝浪客（Visitor）
指的是從本地浪點以外的地區前來的衝浪客〈＝〉Local

歪爆落水（Wipe Out）
駕乘時浪板失去控制，導致連人帶板摔落海中的情況〈＝〉Pull Out

無浪（Flat）
無浪的狀態，完全無法進行衝浪

ㄩ

越浪（Getting Out）
從岸邊往起乘的區域划水＝Entry

湧腳（Shore Break）
在岸邊崩潰的浪，不適合進行騎乘

ㄢ

暗流
水深突然變深的地方。加上大型漩渦，就算是強勁的海浪也會潰散〈＝〉淺灘

Part 6

Floater

浪上橫移

浪上橫移指的是讓衝浪板乘在翻落的拱波上，恣意滑行的技巧。
這個招式的性質，不但可以在浪型快速崩潰時迅速穿越，
也是想要拉長騎乘時間時所必須的技巧，因此特別受到重視。
然而，如果能在拱波上長時間且長距離地呼嘯而過，
絕對是能夠吸引觀眾又深具魅力的技巧。

It's All about Surfing Tips

29

密技

放鬆身體，略微保持高姿勢

田中 樹
Izuki Tanaka

浪上橫移是一種讓衝浪板乘在翻落的拱波上，朝著前進方向滑行的技巧，
但因為波浪會不斷地以強烈的力道衝向浪底，
要如何才能保持穩定感，重點就在於衝浪手本身高度的控制。

photos by Kimiro Kondo

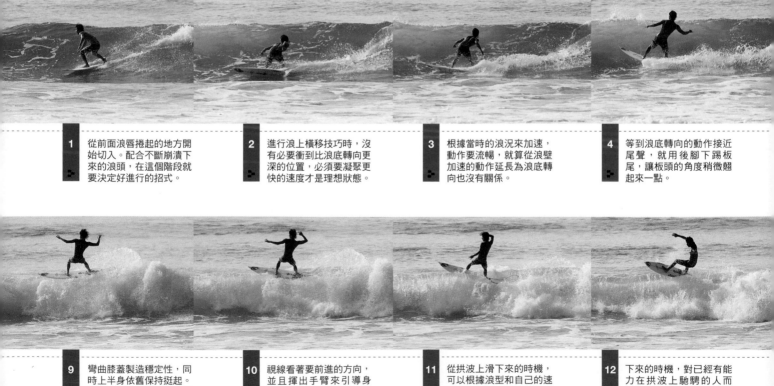

1 從前面浪唇捲起的地方開始切入。配合不斷崩潰下來的浪頭，在這個階段就要決定好進行的招式。

2 進行浪上橫移技巧時，沒有必要衝到比浪底轉向更深的位置，必須要凝聚更快的速度才是理想狀態。

3 根據當時的浪況來加速，動作要流暢，就算從浪壁加速的動作延長為浪底轉向也沒有關係。

4 等到浪底轉向的動作接近尾聲，就用後腳下踢板尾，讓板頭的角度稍微翹起來一點。

9 彎曲膝蓋製造穩定性，同時上半身依舊保持挺起。比起上半身前傾，這個姿勢會更為靈活。

10 視線看著要前進的方向，並且揮出手臂來引導身體，保持同樣的姿勢，記住不要施加多餘力氣。

11 從拱波上滑下來的時機，可以根據浪型和自己的速度進行判斷，並純熟地做出決定。

12 下來的時機，對已經有能力在拱波上馳騁的人而言，不用考慮也能直接用身體感覺出來。

Floater

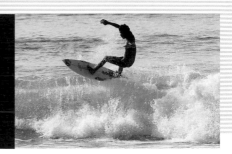

要詳述浪上橫移的技巧時,雖然說只要順著浪勢,浪板就會從拱波上順著水流的力量推下來,但如果完全放任不管的話,整個人可是會被浪吸進去而歪爆,所以一定要做出下浪時的應對姿勢。重點就在於上半身的動作,首先用視線鎖定浪底的方向並帶動浪板,然後手臂像揮出去般地完成下浪,才算是最理想的浪上橫移動作。

駕乘在拱波的時候,基本上板緣是完全不會吃到水,而且因為水會強烈地往浪底的方向撲打,所以非常難以保持穩定。這種時候,如果身體又做了不必要的扭轉或施力,馬上就會失去平衡而歪爆落水。所以騎乘在拱波上時,必須固定住身體的姿勢,然後放鬆力氣比較好。

雖說是要採取放鬆的方式,但將膝蓋彎曲上半身稍微挺起的狀態會更為理想。把身體壓低雖然可以增加穩定度,不過這樣就無法做到更高深的浪上橫移技巧,而且要轉換到下個動作時,也會很難掌握到騎乘的節奏。如何藉由膝蓋的屈伸來獲得彈性,是非常重要的觀念。從浪上橫移狀態要衝到浪底時,記得身體一定要壓低,之前上半身都保持挺直的姿勢。

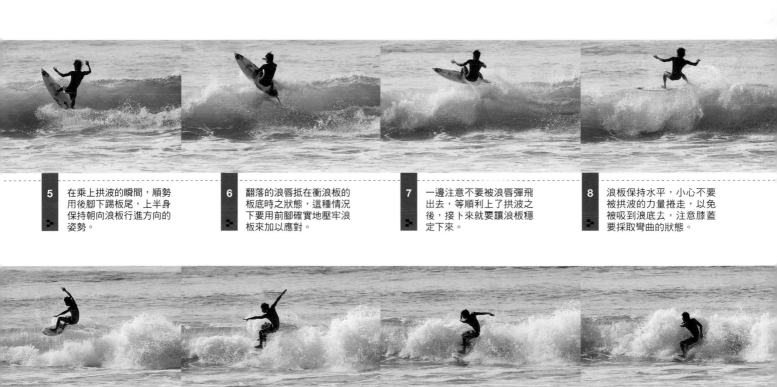

5 在乘上拱波的瞬間,順勢用後腳下踢板尾,上半身保持朝向浪板行進方向的姿勢。

6 翻落的浪唇抵在衝浪板的板底時之狀態,這種情況下要用前腳確實地壓牢浪板來加以應對。

7 一邊注意不要被浪唇彈飛出去,等順利上了拱波之後,接卜來就要讓浪板穩定下來。

8 浪板保持水平,小心不要被拱波的力量捲走,以免被吸到浪底去,注意膝蓋要採取彎曲的狀態。

13 到了要下拱波的時候,身體再度凝聚力氣,眼神看準浪底的方向,開始進入下浪的姿勢。

14 記得下浪的瞬間要把體重重心移到前腳或後腳上,否則發生歪爆落水的可能性很高。

15 前後的重心保持相同比例,膝蓋放輕鬆不要過度用力,好應對接觸水面時的衝擊力。

16 要用膝蓋做為彈簧,以緩和落下時所造成的衝擊。如果不這樣做,浪板就有可能會被撞折。

膝蓋一定要確實地彎曲

田嶋鐵兵
Teppei Tajima

想要讓浪上橫移順利成功，一定要掌握兩大重點。
第一是在拱波上，如何穩定浪板，
另一點就是，要如何緩和接觸水面時的衝擊力。

photos by Kimiro Kondo

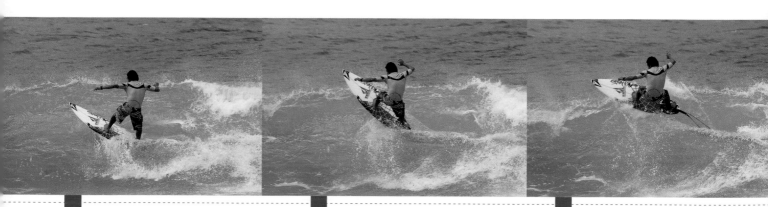

1 在累積足夠速度的狀態下，從角度較淺的浪底開始切入轉向，視線要看著前進的方向。

2 在即將乘上拱波的前一刻，要下壓板尾一下子，讓板頭浮起來以跨越前方的浪唇。

3 一邊用前腳來吸收浪唇的衝擊力，一邊乘上拱波，這時候絕對不能讓浪板退回去。

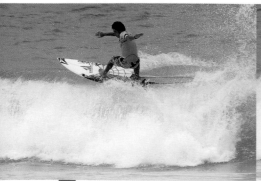

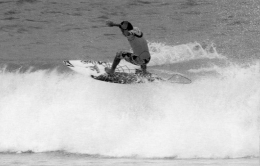

7 如果乘在拱波上差不多感到極限後，先用眼睛看準浪底的方向，以確認即將著水的位置。

8 除了用眼睛確認之外，上半身也要往浪底的方向扭，藉此帶動下半身的動作。接著就照自己的意思轉下去。

9 注意著不要被拱波的吸力影響，而破壞動作的平衡感，心裡要先做好著水時應對衝擊力的準備。

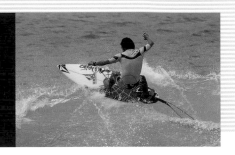

Check Point 用抵著浪唇一躍而過的感覺乘上拱波

當浪板乘在拱波上的時候，不妨試著被翻過的浪唇撲打看看，這樣會使駕乘動作更有變化性，整體的浪上橫移技也會升級成為更激烈且具精彩度的花招動作。在這個時候，要用前腳來吸收浪唇所傳上來的衝擊力。雖然這是更高階的漂浮動作，但還是要先掌握住原則與方向，如果速度不夠的話就沒辦法成功完成動作。

要消除拱波所造成的不穩定性，並且緩和著水時的衝擊，方法其實很簡單。那就是「把膝蓋彎得夠低」。

提到如何消除乘在拱波上的不穩定感，不妨想像搭火車時的情況，就很容易瞭解了。如果膝蓋沒有彎曲，整個人站得直挺挺的時候，火車只要一搖晃就很容易會失去平衡。雖然實際進行時會有點辛苦，但還是要把腳跨開一點，讓膝蓋保持彎曲的狀態，以壓低重心。

還有，要緩和著水時的衝擊，不妨把膝蓋想像成汽車的懸吊系統。當車子承受路面而來的衝擊時，彈簧般的懸吊系統就會收縮，並吸收衝擊力所造成的顛簸。

簡單來說，這兩個問題都可以藉由大幅彎曲的膝蓋，輕鬆地解決。

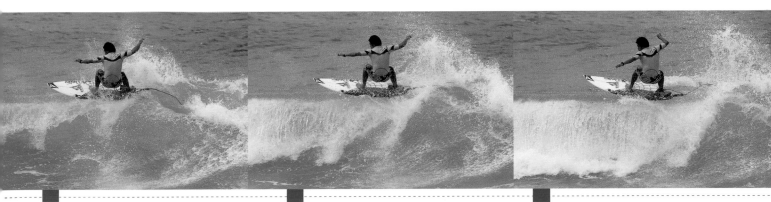

4 眼神看著前進的方向，一邊保持橫向動作，並逐漸進入拱波上頭。圖中可見鐵兵的雙手張開以保持平衡。

5 由於拱波非常不穩定，身體不要用太大的力氣，只要膝蓋蹲低一點，就可以幫助身體取得平衡。

6 雙腳膝蓋依然蹲得很低，這時一定要看準從拱波下來的時機。時機取決於速度與浪頭狀況。

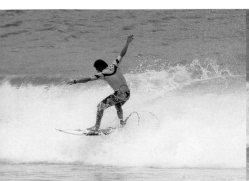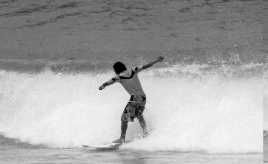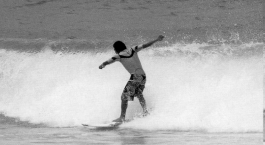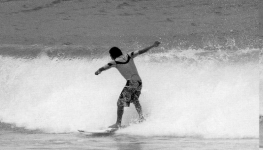

10 在這裡稍微把腳伸展開來，以確保著水時膝蓋有寬裕的下壓空間，這時候膝蓋千萬不可以還彎得很低。

11 著水時的衝擊非常強烈，像這樣讓膝蓋保持柔軟度，並且不會用到多餘的力氣，是成功著水的要訣。

12 膝蓋就像是懸吊系統一樣彎得非常低，藉此吸收衝擊力。萬一失敗的話，浪板很有可能會因此而折斷。

最後靠自己的感覺來衝下拱波

田中 Joe
Joe Tanaka

在進行浪上橫移的最後難關，就是要面臨下拱波的時候。
除了膝蓋要保持柔軟，直到足以承受著水時的衝擊之外，
身體也必須做出應變的動作，以免被拱波翻落的力量捲進去。

photos by Kimiro Kondo

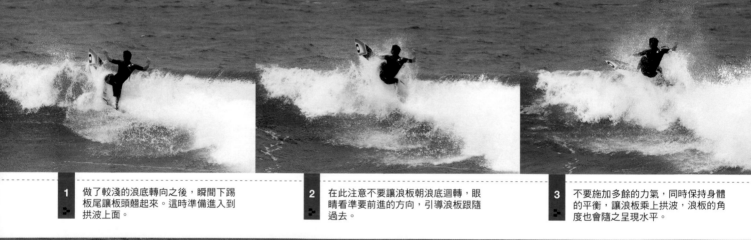

1 做了較淺的浪底轉向之後，瞬間下踢板尾讓板頭翹起來。這時準備進入到拱波上面。

2 在此注意不要讓浪板朝浪底迴轉，眼睛看準要前進的方向，引導浪板跟隨過去。

3 不要施加多餘的力氣，同時保持身體的平衡，讓浪板乘上拱波，浪板的角度也會隨之呈現水平。

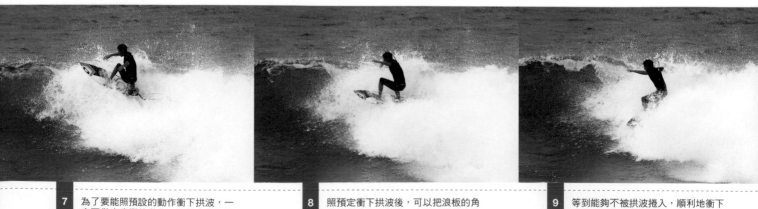

7 為了要能照預設的動作衝下拱波，一定要做出應變的動作，不然會增加歪爆落水的危險性。

8 照預定衝下拱波後，可以把浪板的角度控制成水平狀態，也可以朝拱波的前方直行。

9 等到能夠不被拱波捲入，順利地衝下來後，接著就要準備著水了。此時雙腳可以比剛才更為伸展開來。

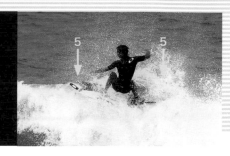

Check Point **在拱波上時，前後腳採取 5：5 的重心比例**

為了能夠在不安定的拱波上保持平衡，前後跨開的雙腳，其重心分配的比例必須維持5：5的平衡，不能偏向任何一邊。比方說，如果重心偏前方板頭就會刺過浪頭，造成歪爆落水；但重心偏後方又容易失去平衡。所以還在拱波上時，要保持前後重心平均，並且盡量不要亂動。這樣一來，就能持續長時間的浪上橫移。

　　運用浪上橫移技巧在拱波的距離與時間，其實都是根據切入拱波時的速度，以及浪頭崩潰的狀態。就算心裡「還想在拱波上騎久一點！」，但沒有足夠的條件是不可能的。反過來想，如果到了非得從拱波下來的時候，是不能有所猶豫的。

　　待在拱波上的時間限制，對於已經習慣在拱波騎乘的老手而言，相信非常容易就可以抓到正確的時機，這一點不需要特別去擔心。不過，如果衝下拱波的時機到來，一定要能夠按照自己的意志順利地衝下來，這點非常重要。具體地說，上半身必須先往浪底的方向扭轉，做為引導用的預備動作。如果憑藉浪頭的力量去帶動浪板時，衝下去後就會被拱波捲下去，導致歪爆落水的結果。

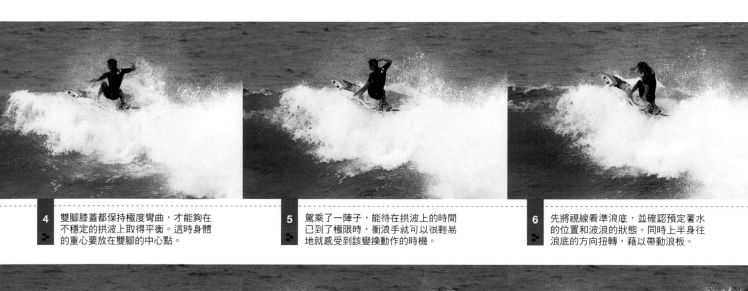

4 雙腳膝蓋都保持極度彎曲，才能夠在不穩定的拱波上取得平衡。這時身體的重心要放在雙腳的中心點。

5 駕乘了一陣子，能待在拱波上的時間已到了極限時，衝浪手就可以很輕易地就感受到該變換動作的時機。

6 先將視線看準浪底，並確認預定著水的位置和波浪的狀態。同時上半身往浪底的方向扭轉，藉以帶動浪板。

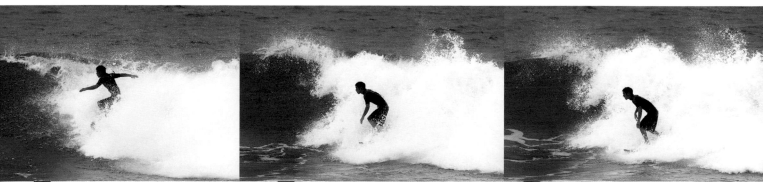

10 如果能夠使浪板保持水平的角度著水，就能夠把膝蓋當成懸吊系統，用來減緩浪板著水時的衝擊力。

11 如同彈簧般彎曲膝蓋，讓衝擊力不會直接撞在浪板上，這個時候，視線仍然要看著預定前進的方向。

12 脫離剛剛一連串的快速動作後，等到完全衝下拱波就完成了浪上橫移動作。可以馬上準備進入下個動作。

It's All about Surfing Tips　密技　**Rule & manners**

掌握衝浪的規範與禮儀！

在提升自己的衝浪技巧之前，必須先學習基本的事項。
懂得衝浪界的規範和禮儀，這是為了讓大家都能享受衝浪樂趣的原則。

01 Health Care
調整身體狀態
在前往海邊衝浪的前一天，一定要充足睡眠，以保持良好的體能。通常都會很早的時候去海邊，加上舟車勞頓，很容易產生疲勞。

02 Parking
不要亂停車
有些人會隨便把車停在路邊直接跑到海裡去玩。停車時請一定要停在規定的場所，不然可能會變成附近居民的拒絕往來戶。

03 Time Schedule
仔細掌握時間帶
如果在半夜或一大早抵達海邊的話，開關車門、汽車音響或引擎的聲音太大，都會造成附近居民的困擾，因此絕對要加以避免。

04 Garbage
不可亂丟垃圾
美麗的海灘，千萬不可被自己恣意的行為所弄髒！把海邊的垃圾都撿起來帶走，向人們傳達「我喜歡大海！」的心情吧。

05 Toilet
不要在洗手間沖砂子
由於防寒衣很難穿脫，所以有很多人會直接穿著去買東西，或是到洗手間去沖掉砂子。請大家想想怎樣的行為才叫做有教養。

06 Number
不要太多人一起下水
很多衝浪手喜歡團體行動，但一口氣進去太多人吵鬧，會導致他人反感。盡量安排不同的時間，分開下水比較好。

07 Level
瞭解自己的程度
千萬不可以冒然進入超出自己能力的海浪區域。有些人沒想過會為周遭人帶來多大的麻煩。明智的判斷也是一種正當的勇氣。

08 Disaster
聽到打雷就要馬上回岸上
以前曾發生過落雷打在海上，造成死亡的案例。也要小心因為海水所造成的觸電。如果氣象已經警告了就不要貿然下海。

09 Obstruction
不可以妨礙其它人騎乘
在衝浪的圈子裡，是以先起乘到浪上的人為優先。所以有人已經起乘或騎乘時，不要擋在前面的路線。

10 Abandonment
不可以把浪板扔掉
不可以因為大浪打到眼前，無法以潛越連帶浪板越波，或是眼前的浪已經分散開，就隨便把浪板一扔就跑掉。

11 Interrupt
不可以搶浪
先佔到起乘點的人有優先權，要養成起乘前先確認後面有沒有其他人的習慣。「一道浪上只能有一個人」，是很重要的原則。

12 Priority
當地人優先
平常就對浪點愛護有加的當地人，自然有優先衝浪的權利。下海時，不要忘了先打聲招呼，傳達出尊重他人的心意。

13 Local Rule
問清楚當地的規矩
每天都出沒在同一個地區，進行固定路線騎乘的衝浪手之間，通常會有一些彼此的默契和規則。記得先問清楚與了解後再下海。

14 Unreasonable
不要鋌而走險
自以為是的行為，可能會引發無法想像的意外或麻煩。也會連帶地給周遭所有人帶來麻煩。要以安全為前提享受衝浪的樂趣。

15 Transfer
要有禮讓的雅量
不論是哪一道浪，都不是屬於自己的東西。帶著分享每一道浪的心情，開開心心地去衝浪。

16 Snake In
不要插隊搶浪
搶浪是指刻意靠近已經在起乘點追到浪的衝浪手附近，使別人不得不放棄，做搶先起乘，這是非常惡質且劣品的犯規行為。

17 Occupation
不要得意忘形
像是很快就可以起乘的長板，或是自以為技術高強的衝浪手，如果恣意衝個沒完就太不聽明了，周遭的氣氛有可能會變得很差。

Roll In

切入浪花

切入浪花是針對朝向自己所崩潰下來的海浪，以浪板抵上去後再做轉向的技巧。
這是非常華麗的花招，但其實比浪頂甩浪之類的浪頂技巧還要簡單。
因為正面迎向海浪，本來就比較容易判斷出它的狀態，
加上整套動作中不必用上太困難的高階技巧，
浪板也會因為海浪推回來的力量自然轉回來。

It's All about Surfing Tips

33

抵到浪時不要勉強迴轉

田中 樹
Izuki Tanaka

衝浪運動的浪頂動作，都是盡可能利用海浪的力量為基本原則。
而滾入這個技巧，是正面衝向捲過來的海浪，並且用浪板抵上去的動作，
所以很容易判斷浪頭的崩潰狀態，算是較為輕鬆的技術。

photos by Kimiro Kondo

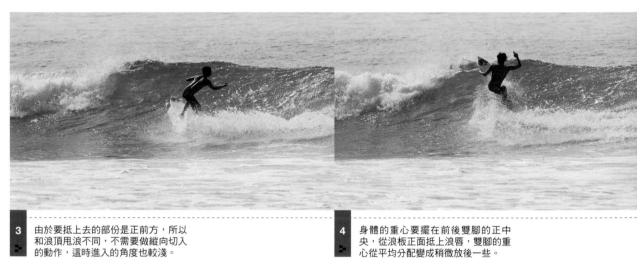

3 由於要抵上去的部份是正前方，所以和浪頂甩浪不同，不需要做縱向切入的動作，這時進入的角度也較淺。

4 身體的重心要擺在前後雙腳的正中央，從浪板正面抵上浪唇，雙腳的重心從平均分配變成稍微放後一些。

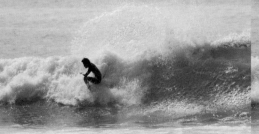
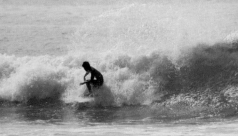

7 接下來就可以轉為駕乘動作，但在此要特別注意，浪板的角度必須呈水平狀態。

8 進入駕乘階段的瞬間，重心要恢復成前後比例一致。如果前腳用力過猛板頭會刺進浪裡，導致歪爆。

9 在駕乘的時候，就跟浪上橫移下衝的情況一樣，把膝蓋當成懸吊系統，彎低一點來吸收強大的衝擊力。

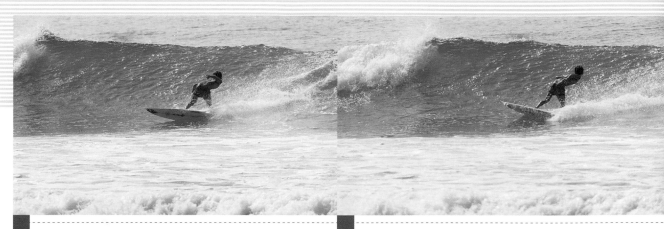

1 確認波浪的狀態後，可以看出前面的浪頭已經開始崩解了。一旦決定要切入浪花的時候，馬上先做浪底轉向。

2 一邊維持速度，一邊熟練地把體重心加壓到浪板上，一定要動作俐落地完成浪底轉向。

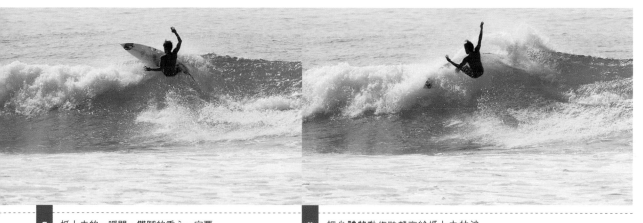

5 抵上去的一瞬間，雙腳的重心一定要保持前後平均。上半身只要稍微扭轉就好，此外不需要用太多力量。

6 把身體的動作順勢交給抵上去的浪唇，保持平衡就可以了。這樣海浪的力量自然而然就會把浪板推回來。

　　切入浪花的技巧速度感十足，進行時可以創造非常華麗的表演。事實上跟浪頂甩浪相比，切入浪花是更容易醞釀動作的招式。

　　由於海浪的狀態非常容易用眼睛判斷。身體完全不必扭轉，直接正面迎向海浪，所以要辨視前方拱波的狀況時，可以一目瞭然。

　　另外，切入的角度不一定得呈現銳角，因為要抵上去的位置並不是在海浪上方，而是在前面的關係。

　　而且到了最後階段，不必硬把浪板轉回來也沒關係，因為正前方的浪不停地在崩解，只要藉助海浪的力量，很輕鬆地就能自然轉回來了。由於緊逼過來的浪頭都會含有強大的力道，如果硬逼自己去做迴轉，就有可能造成歪爆落水。

34

上半身像是鐘擺般迴轉
引導往前飛越的後續動作

田嶋鐵兵
Teppei Tajima

問任何一個職業衝浪手，他們都一定會說「切入浪花的動作，駕乘比抵浪更難」。
也就是說，抵浪之後反而比較容易失去平衡，著水時的衝擊力也很大。
所以想要成功使出滾入的技巧，焦點就要放在如何保持平衡。

photos by Kimiro Kondo

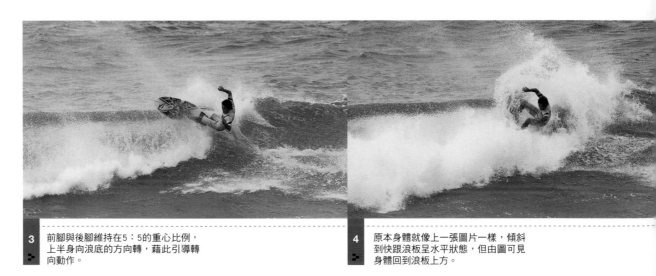

3 前腳與後腳維持在5：5的重心比例，上半身向浪底的方向轉，藉此引導轉向動作。

4 原本身體就像上一張圖片一樣，傾斜到快跟浪板呈水平狀態，但由圖可見身體回到浪板上方。

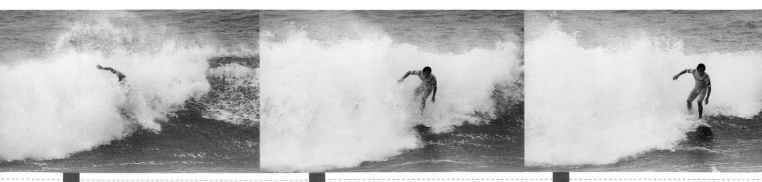

7 身體就算完全被浪花給蓋住，也要努力撐住，以避免歪爆落水。碰到這種情況時，通常沒有什麼應變方法。

8 浪板著水之後，要敏銳地判斷海浪的狀態。不過大多是在駕乘即將結束的時候，才會使出切入浪花的技巧。

9 進行到這個階段，就已經完成切入浪花。如何展現正確的著水動作，才是切入浪花的最大難關。

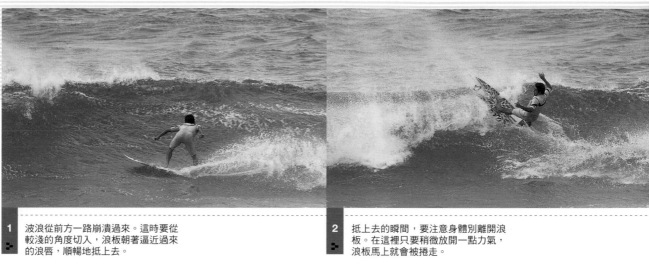

1 波浪從前方一路崩潰過來。這時要從較淺的角度切入，浪板朝著逼近過來的浪唇，順暢地抵上去。

2 抵上去的瞬間，要注意身體別離開浪板。在這裡只要稍微放開一點力氣，浪板馬上就會被捲走。

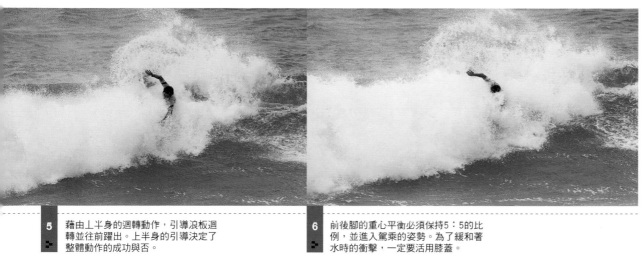

5 藉由上半身的迴轉動作，引導浪板迴轉並往前躍出。上半身的引導決定了整體動作的成功與否。

6 前後腳的重心平衡必須保持5：5的比例，並進入駕乘的姿勢。為了緩和著水時的衝擊，一定要活用膝蓋。

　　當遇到從前方逼近而來的海浪時，主要有兩種應對方法。第一確認是否要從正面往散成浪花的浪頭前進，還是要往捲成中空管狀的拱波逼近，從兩種來作選擇。朝著捲成管狀的浪抵過去的切入浪花動作，身體要加以傾斜直到與浪板保持水平，甚至是更低一點的角度。不過，不論是在哪種狀況下，共通的原則就是著水時浪板一定要調整成水平，而且身體的位置必須保持在浪板的上方。

　　想要維持這種狀態，上半身就要適當地做出引導動作。更具體地說，先將上半身像鐘擺一樣轉往浪底的方向，這樣就可以自然地引導浪板呈現水平狀態。因為身體會引導整體方向的動作，可以製造出駕乘時所需要的理想條件。

35

後面那隻手
像是要抓住板緣的姿勢著水

田中 Joe
Joe Tanaka

前一頁曾經說到，著水時的動作是最大的難關，
現在要來解說做出理想姿勢的訣竅。
在本單元中也會介紹另一種可以在駕乘時讓浪板保持水平的密技。

photos by Kimiro Kondo

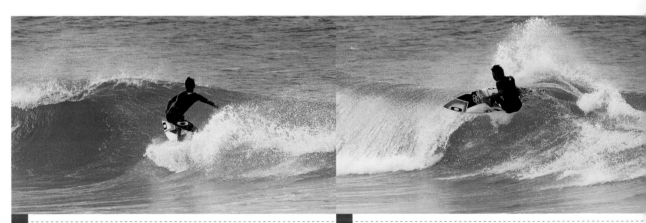

3 在浪板往浪頭抵上去之前，一定要用眼睛仔細地觀察眼前的狀況，調整出最佳姿勢來應對。

4 浪板抵上去的一瞬間，不要用到多餘的力氣，只要把上半身往浪底的方向扭轉就可以了。

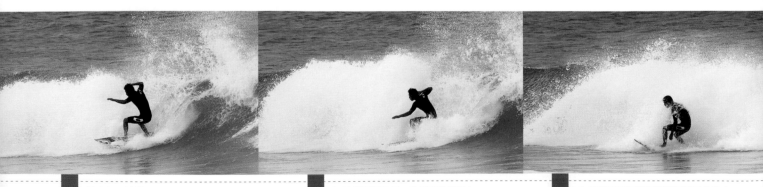

7 做出切入浪花的時候，駕乘所受到的衝擊力相當大。所以好好地使用膝蓋的力量來做緩衝，是非常重要的事。

8 把膝蓋彎得更低，充分吸收衝擊力。這樣可以有效地減低歪爆落水的可能性，也可以預防斷板。

9 由於前面已經沒有繼續行進下去的空間，所以全部的駕乘動作就到這裡宣告結束。

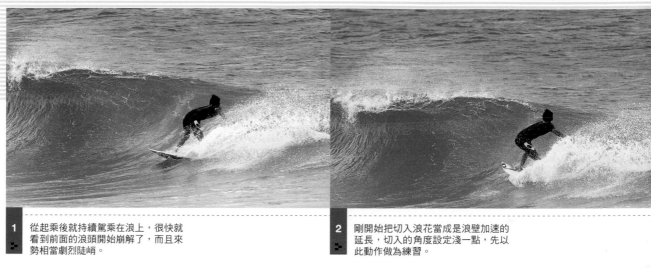

1 從起乘後就持續駕乘在浪上，很快就看到前面的浪頭開始崩解了，而且來勢相當劇烈陡峭。

2 剛開始把切入浪花當成是浪壁加速的延長，切入的角度設定淺一點，先以此動作做為練習。

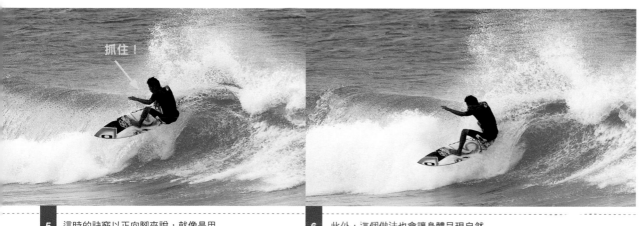

抓住！

5 這時的訣竅以正向腳來說，就像是用右手去抓板緣似地。這樣浪板就會自然保持水平。

6 此外，這個做法也會讓身體呈現自然蹲低的狀態，在速度夠快的狀態下，開始準備著水。

　　進行切入浪花的時候，是由崩解的浪頭逼過來的速度，和自己駕乘衝過去的速度相互撞擊在一起，所以是一種非常具速度感與張力的技巧。而且著水時的衝擊力也相當大，加上又很難取得身體和浪板之間的平衡點，

如何漂亮地駕乘才是重點。

　　在此為大家提供另一個訣竅，那就是「用後面的手去抓住板緣」。當然不是真的去抓住，只要能做出這樣的姿勢，就會很有效果。利用動作的原理用手去靠近板緣，身體的重心也

由於手的位置改變，相對地自然壓低，除了能夠緩和著水時的衝擊力，身體只要往前轉，藉著一股力道就能把浪板矯正成水平狀態。光是這樣一個小動作，就能解決進行切入浪花動作時的難題。

由日本枻出版社長板專門誌《NALU》編輯團隊製作
《大人がサーフィンを始める時に読む本》

衝浪長板技巧
全攻略

全彩128頁

NT$ 450元

LongboardingLessonBook

衝浪長板技巧全攻略

踏著最適合初學者的長板乘著海浪出海吧！

SPECIAL ISSUE
享受持續衝浪的快感！
從零開始的長板技巧

提起浪板往大海方向出發！
解決所有初學者的煩惱／初學者的衝浪裝備＆選板秘訣
了解海浪與氣象暨活掌握浪花／簡易衝浪伸展操／基本姿勢技巧傳授

「雖然對於衝浪感興趣，但要如何入門呢？」
「像是衝浪板與防寒等要先準備哪些配備呢？」
「衝浪不是有很多困難的規則嗎？」
「衝浪不是年輕人專屬的運動嗎？」

對於這些疑問，本書詳盡地提供最佳解答，消除衝浪入門時的疑慮與不安。包括如何選擇正確的衝浪裝備，以及高手細川哲生的衝浪技術講座，針對長板衝浪入門者所需的基本知識，以淺顯易懂的內容引領各位進入衝浪的世界。

LOHO 樂活文化事業

郵政劃撥：50031708　戶名：樂活文化事業股份有限公司
電話：(02)2325-5343　地址：台北市106大安區延吉街233巷3號6樓

Tube Riding

波管駕乘

所謂的波管駕乘，是在陡峭海浪所捲起的中空管狀裡進行衝浪。
是每一位衝浪手都憧憬不已的技巧，
甚至很多人就是為了一嘗波管駕乘的快感，才開始進入衝浪的世界。
不過，就日本的海域來說，很難出現讓人能夠做波管駕乘的管浪。
這就是想把波管駕乘練好的最大難關。

It's All about Surfing Tips

36

密技

做好準備姿勢讓衝浪板
發揮最快速度的甜蜜點

田嶋鉄兵
Teppei Tajima

波管駕乘是一種具極高技術性的表演招式。
因為進行時必須對於各種浪型都瞭如指掌，
如果對衝浪板的特性不夠瞭解，也就無法使出這一招。

photos by Kimiro Kondo

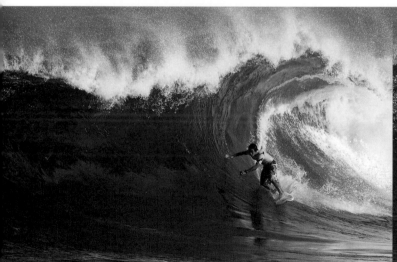

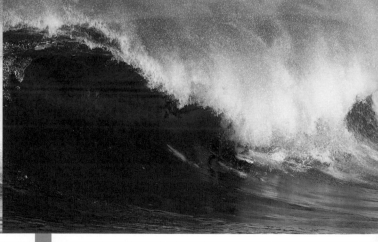

3 把姿勢壓低一點，身體要去配合波管的大小，不要閉上眼睛，視線要好好地盯緊出口的方向。

4 由於已經確定這是崩解速度非常快的管浪，接下來還是要保持動作並努力堅守甜蜜點。

由於每塊衝浪板的特性不同，且具有能夠發揮出浪板本身最快速限的最佳站立位置，這個腳位就叫做「甜蜜點」（Sweet Position），想辦法找出這個位置，就是學習波管駕乘的第一道課題。

一般來說，管浪的崩解速度非常快，不過在它的崩解過程中，會形成

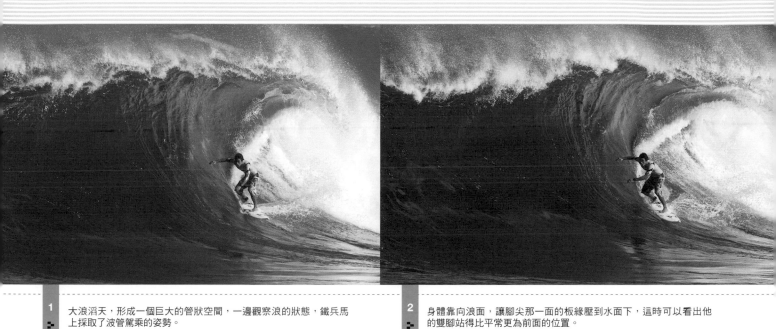

1 大浪滔天,形成一個巨大的管狀空間,一邊觀察浪的狀態,鐵兵馬上採取了波管駕乘的姿勢。

2 身體靠向浪面,讓腳尖那一面的板緣壓到水面下,這時可以看出他的雙腳站得比平常更為前面的位置。

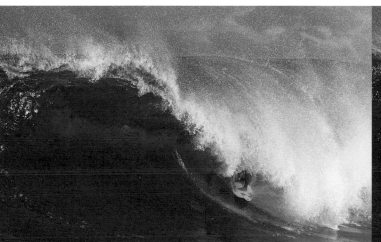

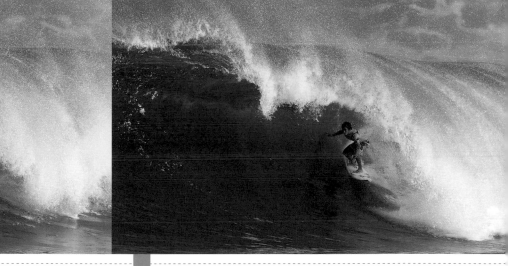

5 緊緊盯著出口,並一邊注意浪頭崩解的情況,總之要以最高速度在管狀空間中呼嘯而過。

6 最後很遺憾,這道管浪崩潰的速度快到鐵兵來不及穿過去,為了要能征服管浪,充分運用甜蜜點是很重要的事情。

讓人驚險通過的管狀空間,也因此誕生了這項花招。在穿過迅速的管浪時,有時必須以最高速度拼命衝過去,最重要的就是先前所說的「甜蜜點」。根據每塊浪板的特性不盡相同,但大體來說跟進行其它招式相比,雙腳在浪板上稍微往前一點,就是這個重要的位置所在。

37

即使碰到完全崩解的大浪
也要衝進去把握機會練習

中村昭太
Shota Nakamura

在前頁也有提到，一般來說管浪崩解的速度都非常快。
即使能衝進管浪，但來不及順利穿越出來的情況，在職業選手間也很常見。
不過比起一般的衝浪手，職業選手成功征服管浪的機會比較高。

photos by Char

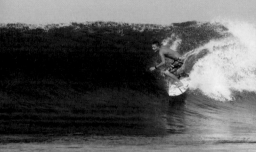

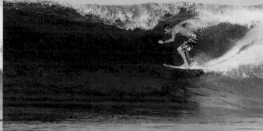

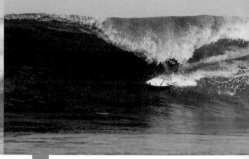

4 視線要鎖定出口，引導整個人的動向。此外右手一邊觸碰波浪面，讓自己的速度和波浪崩解的速度同步。

5 由於這道管浪的規模不夠大，為了不讓頭部被浪唇打到，必須把身體壓得很低。

6 完全進入管狀空間裡了。身處於大浪所捲成的波管隧道中，這股奇妙的感覺絕對無可比擬。

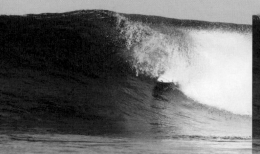

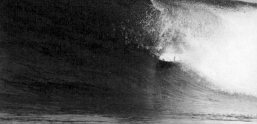

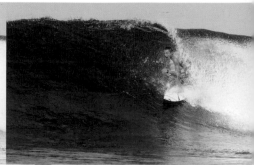

10 當管浪的洞口開始變小的時候，要盡可能衝向波浪的較高位置，這是經驗累積下的心得建議。

11 管浪又再度擴大了。由於大片浪花當頭打下，視野雖然不清楚，但還是可以繼續撐下去。

12 從圖中可以看出昭太成功地穿越管浪，因此這時候可以說已經確實地征服它了。

向職業選手級問起波管駕乘的重點與過程時，他們這樣回答：「剛開始時根本玩不起來。」當然這跟技術方面的問題有關，但也可以說是因為不清楚「什麼樣的浪會形成管浪」，及「什麼樣的管浪才有可能穿過去」的關係。

想要征服管浪，最好的練習方法就是一股腦地衝進去。也有些衝浪手發現自己無法穿越管浪時，才剛起乘就把浪板收起來放棄，這樣是永遠沒辦法練好波管駕乘的，總之就衝鋒陷陣看看。打個比方來說，就算是整道崩下來，沒辦法形成明顯的管浪，但對波管駕乘而言一樣可以增加經驗值，慢慢地就會掌握到訣竅。雖然是很簡單的事，但為了成功，衝進海浪的崩潰點也是很重要的一環。

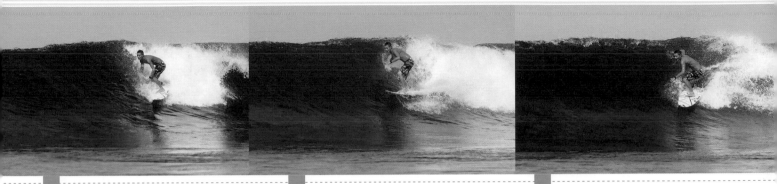

1 在起乘的時候，就已經注意到這道浪有可能會形成管浪，所以一邊伺機而動，一邊做出應對管浪的姿勢。

2 一邊用眼睛確認浪頭崩解狀態，並且依照崩解的速度來微調自己的騎乘速度，並做出修正動作。

3 開始形成管浪，一邊注意自己不要被浪頭捲進去，同時好好地控制板緣繼續向前進。

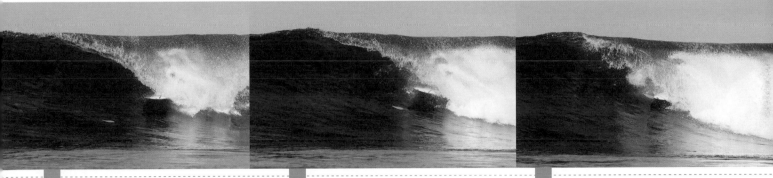

7 繼續在管浪中奔馳。這時也要視浪頭崩解的速度，加快或放慢自己在管浪中的前進速度。

8 視線向著管浪的出口，位置保持在偏高一點的地方，要是太靠下面會被浪唇給吞噬掉。

9 管浪的洞口變小了。繼續堅持下去應該有機會可以穿越。雙腳必須穩穩地踩踏，以防止被噴飛出去。

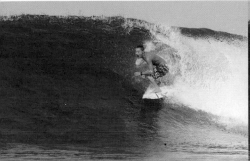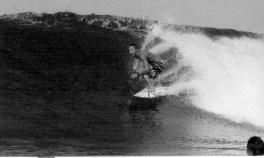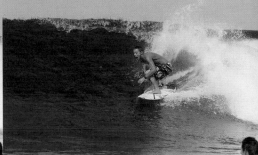

13 但是經過仔細的觀察，認為這道浪應該會再度增強，並形成管浪。所以不切換成別的招式，重新穩住姿勢。

14 再度用右手觸摸浪面，同時調整自己的騎乘速度。一定要讓自己的速度與海浪相互配合。

15 像這樣不顧一切的精神，對於提升波管駕乘的經驗值非常重要，就算浪崩解的速度再快，也不要怯步。

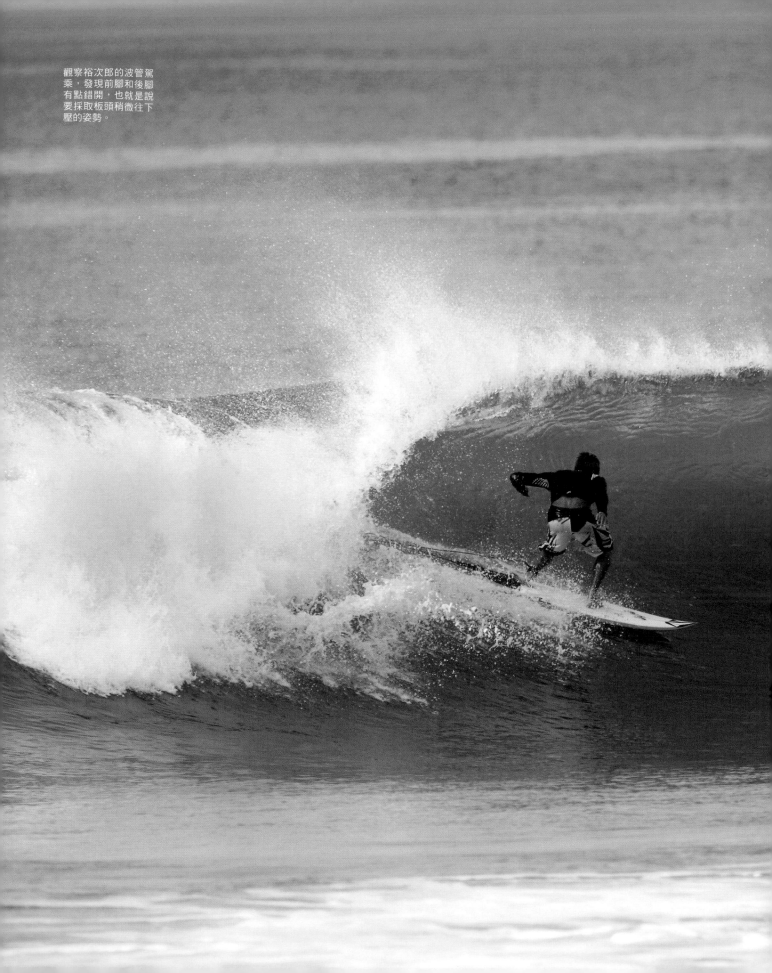

觀察裕次郎的波管駕
乘，發現前腳和後腳
有點錯開，也就是說
要採取板頭稍微往下
壓的姿勢。

不管怎麼說，管浪向上席捲的力道很強。所以在進行管浪駕成技巧時，一定要注意浪板別被向上席捲的強大力量給捲走。

衝在管浪裡面時，理所當然地接近腳尖那一面也要稍微被水蓋過。不過，板尾的板緣和板頭的板緣如果一樣都吃到水，就會造成板尾吃水過

重，導致浪板馬上被浪捲走。為了預防這種情況，後腳要靠近浪側一點，前腳則要比平常更靠浪底的方向一點。簡單來說，當板緣的角度在水平的狀態下吃到水的時候，馬上就會被浪捲走，所以當判斷出有這樣的狀況時，要刻意用稍微錯開的感覺讓板緣被水蓋過。

密技

It's All about Surfing Tips

38

後腳要踩得靠浪側一點
前腳則要移到靠浪底的位置

辻裕次郎
Yujiro Tsuji

什麼類型的浪會捲出管浪、要如何穿越管浪，
等到漸漸能抓到那種感覺了，就該來想想對付管浪的姿勢了。
現在就來探討這個看似簡單、卻蘊含深奧學問的招式。

photo by Made／Jason Childs

39

採用臀部靠近後腳的
基本姿勢

田中 Joe
Joe Tanaka

各位不妨多想想,使出波管駕乘的時候,該滑在哪個位置才好。
思考過後,就會知道為什麼衝浪高手們都會緊貼著浪面衝。
因為如果在浪底的路線滑行時,就會被當頭打落的浪唇所吞噬掉。

photos by Kimiro Kondo

進行波管駕乘的時候,要採取緊貼浪面前進的路線,這是不爭的鐵則。但是要怎麼做才能緊貼到浪面上去呢?確實有很多人對管浪帶有一種恐懼感,只要一旦產生害怕的感覺,在實際進行動作的時候就一定沒辦法

挺身面對。因為只要心生畏懼而彎腰躲避,代表身體一定會逐漸往浪底的方向掉下來,最後結果就會被浪唇給吞噬掉。

要防止這種情形,其實只要壓低臀部,並盡量靠近後腳就行了。這樣

一來,就可以避免不自覺地變成半蹲的姿勢,身體自然就能貼近浪面了。同時浪側的板緣也比較容易吃到水,身體又能順利地蹲低,就算碰到規模較小的管浪,成功征服它的可能性也會因此增加不少。

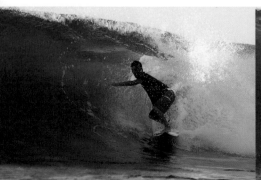 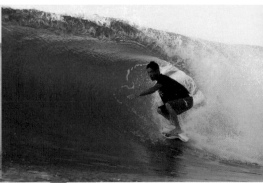 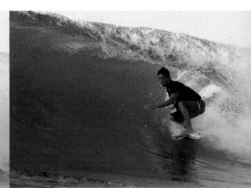

4 同時間使用後面的手,確認自己和浪面的距離。如果身體和浪面離的太遠,就一定要想辦法貼近。

5 身體姿勢上,要讓臀部較靠近後腳。藉此可以讓板尾一帶的板緣比較容易吃到水。

6 再者,這個姿勢也有讓身體保持最小面積的好處,只要確實擺好姿勢,就算是較小的管浪也不成問題。

Check Point ── 注意腳尖的施力技巧

讓腳尖那面的板緣容易吃水的另一個訣竅，就是要注意腳尖的施力，這樣身體會自然地朝那面傾斜。特別重要的部位是後腳的腳尖，為什麼呢？這是因為一定要讓板尾的板緣吃水程度比其他地方更深才行。此外，膝蓋也要彎下來，不這樣做的話就會變成上半身前傾的狀態，身體會因此往前倒下去。厲害的人甚至可以彎著膝蓋，並且把後腳的腳跟墊起來，讓板緣吃水吃到很深。

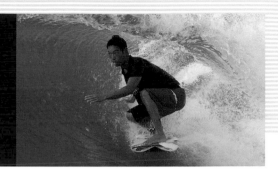

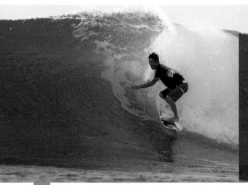

1 盡可能快速地起乘，仔細地觀察浪頭崩解的情形。接著馬上就判斷出這道浪會逐漸捲起，最後形成管浪。

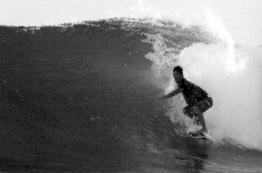

2 配合管浪的大小身體採取低姿態，同時間視線要看著出口方向，以引導整體往前邁進。

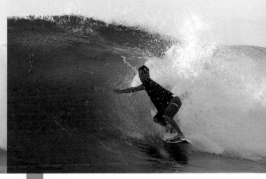

3 浪捲得更高了，正式形成波管。把後面的手插入浪面，慢慢地調整自己的速度。

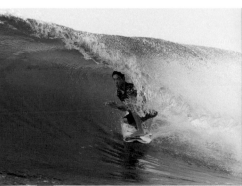

7 配合浪頭崩解的速度，自己的速度也要有所增減。現在把之前插在浪面的手抽回來，企圖加快速度。

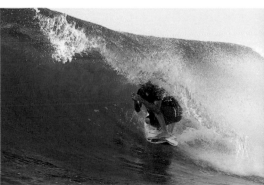

8 保持基本姿勢，眼睛緊盯著出口。從浪頭崩解的狀況看起來，持續下去的話應該可以成功。

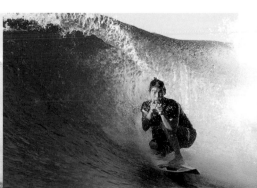

9 身體完全穿越管浪了，漂亮地完成波管駕乘。即使如此臀部還是靠在後腳附近，保持著基本姿勢。

Backside

背向

背向指的就是背對浪面的騎乘技巧。
嚴格來說，雖然稱不上是一種招式，
但因為很難辨識海浪的狀況，所以有很多衝浪手並不擅長背向控制。
不過只要能克服自己的弱點，不但可以增加自己所能挑戰的浪型，
相信衝浪也會變得更有樂趣。

It's All about Surfing Tips

密技

40

注意要從縱向切入

田中 樹
Izuki Tanaka

說句實在話，絕對不能因為背向浪面，而感覺難以進行。
但和正面衝浪的招式比起來，駕乘的感覺有所不同也是事實。
其中一個不同點，就是兩者在招式變化上的差異。

photos by Kimiro Kondo

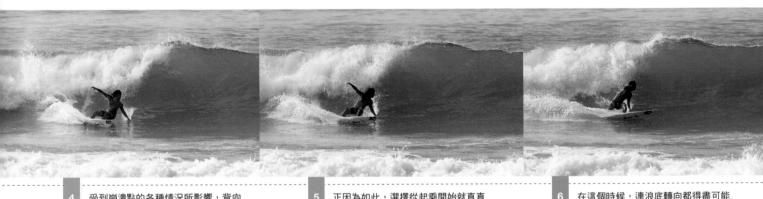

4 受到崩潰點的各種情況所影響，背向的招式裡可供變化的種類，可說是少之又少。

5 正因為如此，選擇從起乘開始就直直往波浪下面衝。然後先試著進行浪底轉向。

6 在這個時候，連浪底轉向都得盡可能地往深一點的地方去，接著用後腳大力下踢板尾。

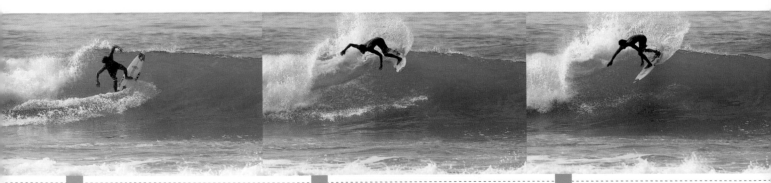

10 如果這次的浪底轉向是從橫向切入，想必也就沒辦法像刮著浪頂似地切換成為浪頂轉向了吧。

11 從拱波正側面的邊緣位置抵上去，並且借助浪唇的力量，試著進行背向的浪頂甩浪看看。

12 一邊把浪底轉向時扭過來的上半身恢復成原來的姿勢，同時用後腳大力下踢板尾，使浪板轉回來。

Backside

在背向的場合裡，由於是身體背對著浪面來駕乘，所以身體在正面時進行並沒有問題，但換成背向後就會產生難以達成的狀況。像是本書裡沒提到的Laid Back，這個身體往背後放空的技巧，如果換成了背向就不可能完成，另外像是Tail Slide也會明顯比正面的技巧還要來得困難。直接一點地說，和正面相比，背向在招式的變化上少了很多。所以在決定要做什麼招式的時候，比起橫向滑行的招式，盡可能選擇以縱向滑行為基本的技巧會比較理想。這樣才能在衝浪騎乘時展現出絕佳迫力。

此外，在做縱向的滑行時，要把重心放在後腳。在實際進行時，可以比正面衝時更用力地下壓板尾，刮起大片的浪花來增強視覺效果。

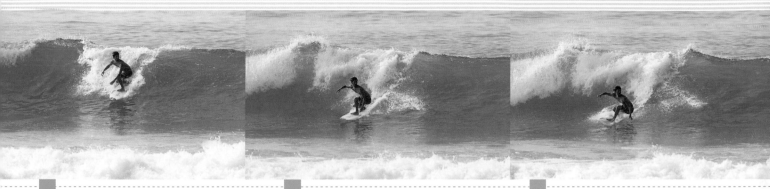

1 觀察浪頭崩解的情形，田中樹決定採取背向起乘。重心放在前腳，盡可能利用海浪的斜面來獲得速度。

2 綜合對浪型的判斷，一開始就決定不從橫向切入，因為背向最好盡可能採取縱向滑行比較好。

3 以這道浪來說，如果從橫向切入的話，除了做切迴轉向之外，就變不出別的花樣了。

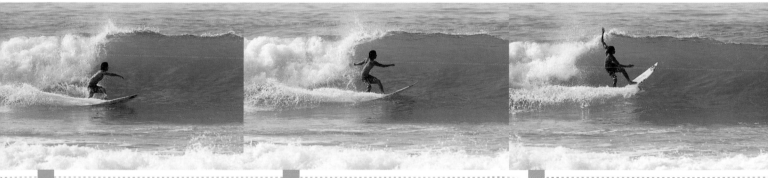

7 跟正面的衝浪動作相比，重心要稍微放在後腳，想辦法做出能刮起更大浪花的浪底轉向。

8 對背向而言，像這樣的浪底轉向如果不以縱向切入，駕乘時就無法呈現任何魄力感。

9 既然沒辦法展現不同的花招，那就用技巧的高低來決勝負。從圖中可以看出，動作都是以縱向滑行為主。

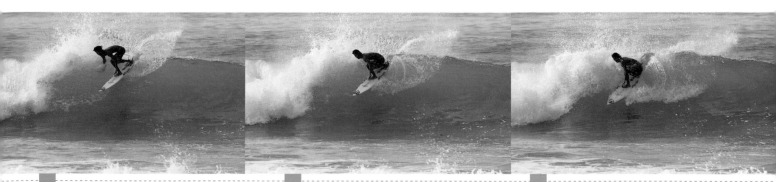

13 從這裡開始稍微把重心移回前腳，身體仍然保持壓低的姿勢，直直地衝到浪底。

14 絕大多數的衝浪手在做浪底轉向時，上半身的扭轉角度都很大，所以迴轉的幅度也相對不足。

15 正因為是背向的型態，所以在施展花式的時候，一定要特別強調縱向滑行的技巧才具視覺的效果。

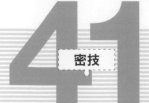

41 密技

身體的軸心要定位
在前後雙腳的中間

田嶋鐵兵
Teppei Tajima

在前面的章節裡，主要敘述背向動作的各種心理準備與認知。
接下來，就要教導實際動作時的注意事項了。
首先不妨來思考一下，在進行背浪技巧時身體的軸心應該置放在何處。

photos by Kimiro Kondo

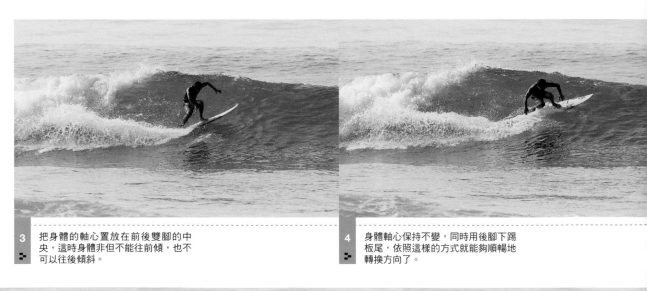

3 把身體的軸心置放在前後雙腳的中央，這時身體非但不能往前傾，也不可以往後傾斜。

4 身體軸心保持不變，同時用後腳下踢板尾，依照這樣的方式就能夠順暢地轉換方向了。

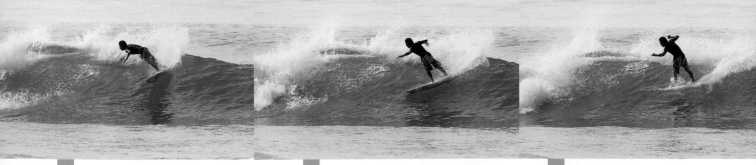

7 重心仍然保留在雙腳中間，此外後腳繼續施力下壓板尾。由於是做浪頂轉向，下壓的時間比較長。

8 當判斷到轉向動作快結束的時候，接下來就要把後腳伸直，一口氣地做最後的下踢。

9 轉向動作結束。在一連串的動作裡，身體的軸心一定要持續保持在前後雙腳的正中間。

Backside

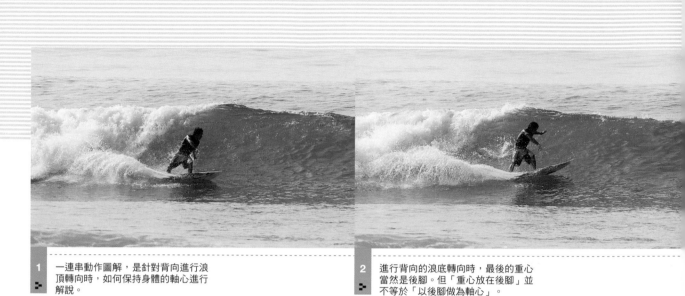

1 一連串動作圖解，是針對背向進行浪頂轉向時，如何保持身體的軸心進行解說。

2 進行背向的浪底轉向時，最後的重心當然是後腳。但「重心放在後腳」並不等於「以後腳做為軸心」。

5 用後面那隻手去觸碰浪面，製造出滑行機會，身體往腳尖的方向傾斜，讓板緣吃到水。膝蓋要彎得深一點。

6 直接以腳尖側板緣吃水的狀態，再次使用後腳下踢板尾，然後就這樣回到拱波轉向。

　　雖然一再強調要以縱向滑行才有比較漂亮的效果，但面對背向的時候，很容易不自覺地做出橫向滑行的動作。因為背向時不易帶出速度，心理上會急著想要更往前一點，於是就在海面上形成橫向的行進路線。

　　當想要往前衝的念頭變強的時候，身體通常會不自覺地往前傾，這樣一來會導致板頭附近的板緣吃到水，造成速度大幅度流失的問題。如果繼續發展下去，一定又會想試著提升速度，結果身體又會更為前傾，最後就形成惡性循環。

　　要注意到的地方是自己身體的軸心，一定要以位於雙腳間的中心為基準。只要擺好姿勢，在準備加速的時候，可以盡量使用板緣施壓的技巧來大幅提升速度。

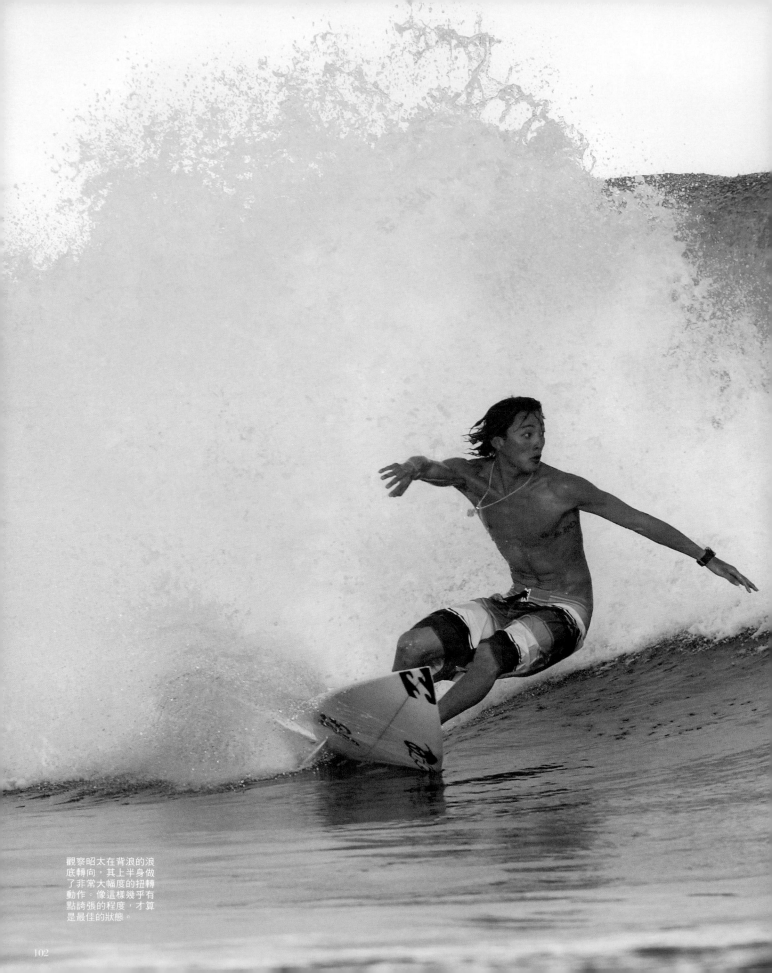

觀察昭太在背浪的浪
底轉向，其上半身做
了非常大幅度的扭轉
動作。像這樣幾乎有
點誇張的程度，才算
是最佳的狀態。

為了要能隨時確認波浪崩潰的情況，眼睛一定要盯緊著前進方向。同時間上半身還必須採取往行進方向扭轉的姿勢。再者，以背向的浪底轉向為例，當時的情況還要再扭轉上半身，幾乎已經是有點勉強的程度了。再來又非得加強扭轉的幅度不可，對身體僵硬的人而言可能會很辛苦。

事實上，在海裡進行衝浪活動時，本身無法完全地扭轉上半身的例子不少。就算自己有打算把身體扭轉到底，但通常也無法隨心所欲，所以盡可能扭到自己覺得「有點超出極限」的程度。只要能夠扭到這個程度的話，相信應該是最合適的狀態才對，也能順利完成動作。

Part 9 Backside　　密技　　It's All about Surfing Tips

42

背向的時候
上半身要大幅度地扭轉

中村昭太
Shota Nakamura

背向之所以感到特別棘手的原因究竟是什麼呢？
相信多半是因為跟正向衝浪相比，難以掌握浪頭崩潰的情況。
尤其是身體較僵硬的人，上半身沒辦法做出足夠的扭轉幅度，更難觀察到浪型的變化。

photo by Char

密技

43

後側膝蓋稍稍往內壓低
來進行駕乘

辻裕次郎
Yujiro Tsuji

如同上頁所說，進行背向的時候上半身的扭轉動作非常重要。
話雖如此，實際上要扭轉的時候會有點勉強，
所以還必須再運用別的姿勢來做輔助。

photos by Jason Childs

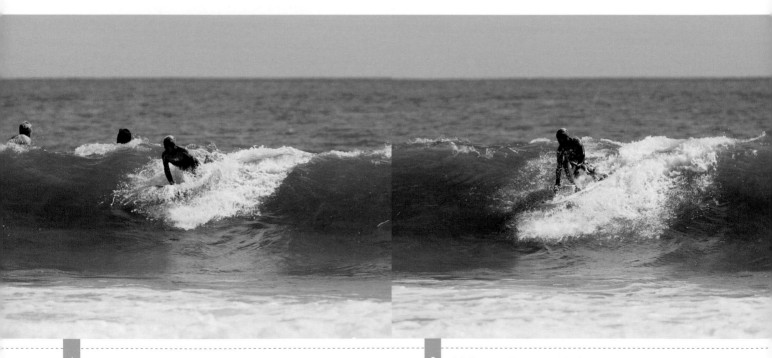

1 使用背向的方式起乘。首先從視線鎖定行進方向的步驟開始。這一
點和正向衝浪的狀況一樣。

2 浪板進入浪中就可以立刻站起來了，不過這時上半身就已經開始朝
要前進的方向扭轉。

以衝浪來說，在做轉向的時候，重心基本都是放在後腳上。這一點不論是正向衝浪或背向時都是相同的道理。必須藉由後腳來下踢板尾，並且以此作為支點，用來轉換浪板的方向。不過，在正向和背向的衝浪方式中，重心放在後腳上的程度稍有不同。背向的情況下，要光以上半身來成功引導浪板轉換方向是很困難的，所以比起正面衝浪，這時身體重心必須放在更靠後面的那隻腳上。

為了輔助重心向後，進行背向的動作，後腳的膝蓋必須稍微往內側偏移，並採取下壓姿勢，藉此可以讓體重加諸在後腳上，也更容易以後腳為支點來進行轉向動作。

這個時候，前腳就要負責決定轉換的方向，也就是說除了上半身要扭轉之外，還要同時將重心放在後腳，並且前腳要朝向浪板前進的方向。藉由前後腳的完美輔助，相信就能輕易地轉換方向了。

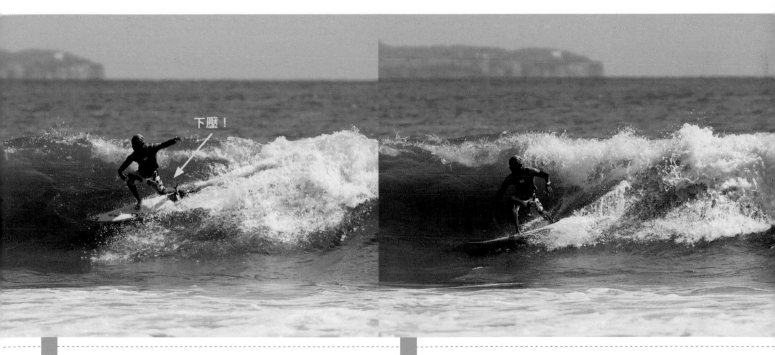

下壓！

3 後腳的膝蓋要一邊往內靠，同時一邊壓低，換言之就是要以內八的姿勢往下壓。

4 採取這個姿勢時，除了身體的重心會施加在板尾，力氣也不會分散，就能更輕易地以後腳為支點進行轉向。

44

背向的時候
可以從更外側的邊緣切入

辻裕次郎
Yujiro Tsuji

已經瞭解進行背向的浪底轉向秘訣之後，
接下來就來學學如何在浪頂讓浪板轉回來。
比起正向的浪頂轉向，背向進行起來反而比較簡單。

photos by Jason Childs

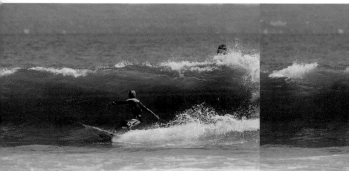
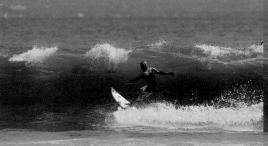
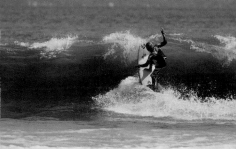

1 為了能以背向的方式衝上浪頂而做浪底轉向，重點就在於上半身要做出很大的扭轉幅度。

2 要用上半身做出誇張程度的扭轉，並且引導浪板的前進方向。這時候得注意把重心放在後腳。

3 用後腳大力下踢板尾，讓浪板盡可能縱向翹起來。這個動作可以在駕乘時產生很大的迫力。

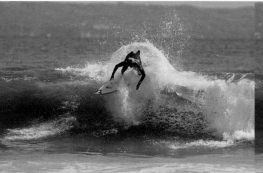
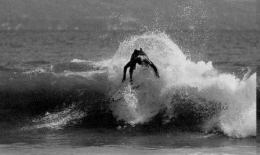
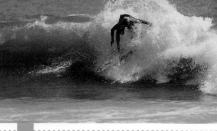

7 保持身體的軸心置於兩腳中心，並且任由浪板自然地迴轉，這個階段已經沒有什麼要特別注意的重點了。

8 在浪板迴轉完畢之前，必須維持動作的完整性。一樣把重心放在兩腳正中央地進行。

9 隨著轉向動作的結束，同時間浪板也開始往下衝，這時要小心板頭別刺進浪面裡。

只要充分運用至今書中所教的各種背向騎乘技巧,要進行衝上浪頂的轉向動作,相信是易如反掌。既然浪板能夠往上衝,當然也要下得來。只是在這時的轉向技巧裡,實在沒有什麼能加以傳授的秘訣,唯一能提及的重點就是把身體縮起來,讓扭轉的上半身回復過來。

其實也不必特別去注重這些細節,因為跟「扭轉」相比,要「恢復」原來正常的姿勢實在來得簡單太多了。講得極端一點,在背向的情況下,只要把集中力放在如何順利衝上去就行了。

從觀念來看,背向時如果從較偏側向的位置來切入,動作成功的可能性會比較高。這是因為只要成功地讓浪板衝上浪頂,接著就只剩下「恢復原狀」就行了。反過來說,如果是正向進行衝浪,由於身體轉回來時也一定要再加以「扭轉」,在很勉強的姿勢下,進行起來相當困難。

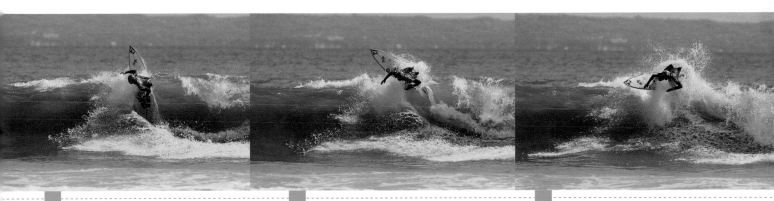

4 檢視一下浪板抵上翻落浪唇時的情況。可以清楚地看出,這是從接近側邊的位置切入。

5 接下來只要縮著身體,一邊把直到剛才還扭曲的上半身恢復原狀,就能輕鬆地讓浪板迴轉。

6 進一步地利用浪唇的力量,使得浪板迅速地迴轉。由於身體縮著加上重心放低,對動作有穩定的效果。

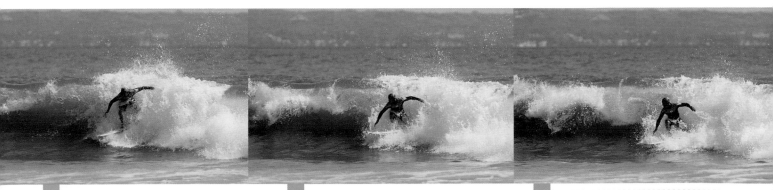

10 一邊注意身體不要過於往前傾,並同時衝下浪底。此時要想辦法讓浪板呈現水平狀態。

11 由於是抵在側邊的位置,從這時候的狀態來判斷,可以說是直接轉換成為騎乘的狀態。

12 成功進行浪頂甩浪之後,眼神看準要前進的方向,並確認浪頭崩解的情形。接著就可以進行下一個招式。

45

密技

以上半身和浪板的方向
呈90度扭轉為基本的姿勢

田中 Joe
Joe Tanaka

最後再來複習背向的基本姿勢，且以不同的觀點重新驗證背向的訣竅。
為什麼這樣的基本姿勢才能有效地形成助力呢？
大家不妨仔細地想一想。

photos by Kimiro Kondo

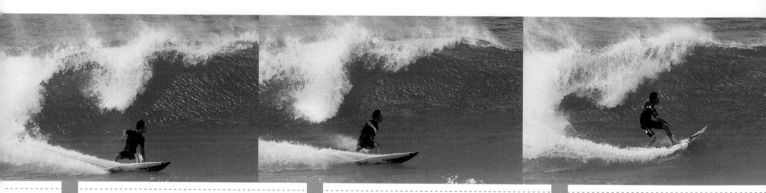

4 繼續保持上半身扭轉的姿勢，視線要看著前進方向的浪頂，上半身要扭轉到連自己都覺得誇張的程度。

5 身體的軸心維持在雙腳的正中央，並且用後腳下踢板尾，促使浪板朝浪頂轉向。

6 後腳的膝蓋以彎曲得很深的狀態，進行最後一次的下壓動作。這樣會讓浪板呈現縱向翹起來。

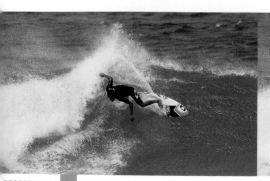
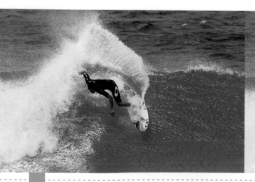
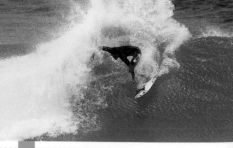

10 上半身採取朝浪底方向的姿態，後腳用力下踢板尾，如此一來，浪板就可以急遽地改變方向。

11 再來仍然持續用腳下壓板尾。用後腳下壓板尾的動作，必須要持續到浪板完全翻轉過來為止。

12 前腳像是往胸口的方向抽回來似地，完成浪頂轉向的最後動作。此時浪頂甩浪已經大功告成。

現在來複習一下,背向動作時,由於浪頭是在背後不斷地崩解而來,所以很難用視線來確認它的情況。為了擴展出更大的可見視野,非得將上半身再扭轉過來一點。那麼,如果想要進行單純的橫向滑行時,上半身該扭轉多大的角度呢?答案是和浪板呈90度左右。抓準左右肩膀正好對齊浪板兩邊的板緣,然後用力扭轉身體。如此一來就能輕易地掌握浪頭狀況,在海浪上毫無顧忌地進行橫向滑行。

學習這個基本姿勢,進行浪底轉向等招式時,上半身的角度要扭得比這更多。不過進行動作時要特別注意,身體的軸心必須保持在雙腳正中間,但重心要放在後面的腳部。這樣能夠順利地衝上浪頂,後面的「恢復」動作就相對地簡單許多。

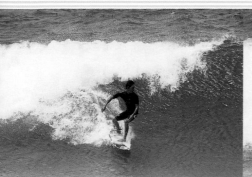

1 圖中可清楚看見,從背向進行起乘時的狀態,上半身和浪板呈現約90度的扭轉。

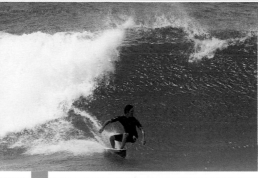

2 採取這個姿勢來擴大可見範圍,一邊確認浪頭崩解的情形,一邊逐漸切換成浪底轉向。

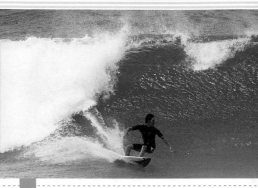

3 把上半身扭轉得更過去一些,重心放在後腳上,但身體的軸心依然保持在雙腳的正中央位置。

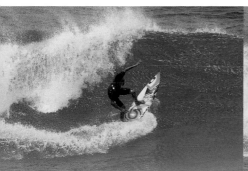

7 這個時候把扭轉的上半身恢復原狀,要比在正面做浪頂甩浪時更早準備將浪板迴轉。

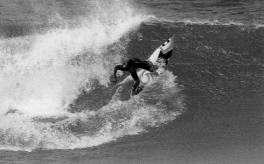

8 藉由上半身的準備動作,帶動浪板前進,圖中是身體轉向,浪板尚未跟進上來的狀態。

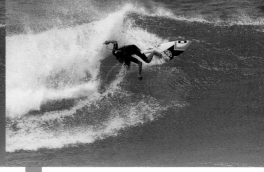

9 把身體縮起來,上半身往浪底的方向做「恢復」動作。比起上半身轉向背後來說,這個動作相對輕鬆許多。

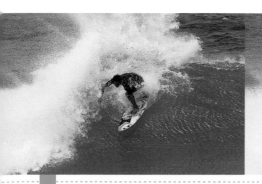

13 再來把身體壓低,準備進行下個動作。這時已經可以停止後腳下壓板尾的動作。

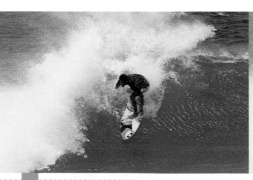

14 如此浪板就會慢慢地滑下來。為了讓板頭不會刺進浪面,身體軸心仍然保持在正中間,並且用前腳下壓。

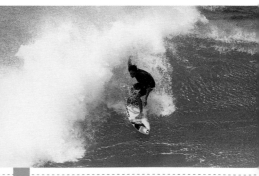

15 這時採取的姿勢和起乘的動作一樣。一邊用視線確認浪頭崩解的情況,一邊切換到下一個招式。

成為衝浪高手
Interview
with
Surfers

Izuki Tanaka/Teppei Tajima/
Shota Nakamura/
Yujiro Tsuji/Joe Tanaka

　　只要一旦開始接觸衝浪，不論是任何人，一定都會想要讓自己的技術更為進步。即使只是單純想享受衝浪樂趣的人，相信也明白這個道理，衝浪是一種技術越好就能玩得越盡興的運動。這是因為當技術提升之後，原本難以挑戰的困難浪型也都會變成囊中之物，使得自己能駕馭自如的浪型大增。但是，並不是任何人都能達到職業級的水準，原因是為什麼呢？因為沒有從小時候開始接觸？相信這也是其中的因素，或是因為沒有時間到海邊練習？這也是很大的原因。不過，在製作本書的過程裡，從五位職業選手的訪談中可以深深地感受到，他們為了讓技術更上一層樓，總是無時不刻絞盡腦汁地思考。光是每天在海上練習並無法精進衝浪的技術，而是要一項運用頭腦與智慧的運動，這就是根本的答案。

「由於父親在經營衝浪店，從小受到父親的影響，我在10歲的時候就開始玩衝浪。雖然一開始只是站在浪板上，體驗一下衝浪的基本感覺，不過當我真的去瞭解正統的衝浪技術，是大概在11歲的時候。在我的衝浪歷程中，與鐵兵相識的機緣與過程，佔有很重要的份量。那時家裡附近完全沒有年齡相仿的對手，因為鐵兵比我更早就開始學習衝浪，所以技術理所當然地比我

好很多，雖然那時候還沒有什麼競爭的意識，但心裡還是不想輸給他。這應該就是促使我每日努力精進衝浪技術的最佳原動力吧。

在鴨川地區，還有另一位跟我同期的人，名叫MASATO（渡邊將人），總之跟這些對手一起玩衝

浪，是非常享受而快樂的過程，而且我們也一起參加各種比賽。很慶幸能夠與對手一邊享受衝浪的樂趣、一邊互相競爭，我和鐵兵到現在都還是保持這樣的關係呢。

想要提升自己的技術，最重要的就是在下海前事先構想一下騎乘的預定路線，而且正式開始的時候，腦子裡也要隨時保持清醒狀態，這兩者缺一不可。尤其當海上太多人同時在進行衝浪的時候，腦

「和鐵兵總是一邊享受、一邊互相競爭。」田中樹如此說道。不管是什麼樣的世界裡，良好的機緣會創造美好的人際關係，這是不變的定律。©Kimiro Kondo

11歲時認識的對手─鐵兵
在我心中有佔了很重要的份量

田中 樹
Izuki Tanaka

子往往都會一片空白。不妨用腦袋去仔細思考，身體意外地就會自然而然做出適當的反應，我自己都是用這種方法來練習。當然，實際下海進行練習的次數也是很重要的，但練習的品質更為重要，如果同樣都是下海練習兩小時，不同的方式下成果會差很多。比方說，我在下海前會先觀察海浪的情況，就可以大致決定一下今天要進行練習的內容。如果今天掀起管浪的話，就會

決定應該可以進行波管駕乘，也會有某天決定只針對大浪的場合。然後在騎乘每一道浪的時候，都好好去思考身體的動作。

還有，我在私底下做自由練習的時候很容易落水摔倒，在嘗試新的技巧或比較另類的招式時，就不要畏懼盡量去摔，這樣反而可以知

道哪邊是極限，不多摔幾次反而會搞不清楚。比賽的時候就會拿捏出最佳的程度，也才能選擇比較保險一點的做法。像是用80%的力氣應該就能成功之類的想法。我認為像這樣去瞭解自己的極限到了哪裡，並且去加以提升技術是很不錯的作法，像影片裡不是常常可以看到令人嘆為觀止的衝浪花招嗎，但我想在那種高強技術的背後，一定也經歷過無數次的失敗。」

「剛開始接觸衝浪的時期，我都是用8英呎左右的海綿板來練習。那時大概是9歲的事情吧，所以之後很快就能站到浪板上了。一開始之所以接觸衝浪的原因，是受到爸爸的鼓勵，他每天都會進行衝浪，我當時一心想要爸爸陪我玩，所以就跟到海邊去一起玩衝浪了。隨著長期的接觸後，我對於衝浪的興趣很快就被引發出來，雖然聽起來是很幼稚的原因啦（笑）。

不過，雖然一開始的動機很簡單，要我說衝浪其實一點也不好玩，根本就是是騙人的，但那時的我也沒有特別熱衷於衝浪，同個時期在學校社團活動中我還喜歡踢足球，當時我也曾在心裡比較過足球和衝浪，到底要選哪個才好。

真的開始感覺到衝浪的奧妙與有趣之處，是在比賽裡拿到獎項之後。在那之前雖然也有參加過比賽，但都沒辦法用自己的力量去追到浪，每次都必須靠爸爸的幫忙。到了小學5年級左右，我才有能力自己進行衝浪運動，並且開始在分區的預賽裡嶄露頭角。大概就從那個時期起，我開始沉迷於衝浪。

等到我一心想當職業衝浪選手，是之後的事了。那時心裡覺得

只要自己有喜歡的衝浪選手，就能朝該選手的風格向前邁進一步。只要加以模仿練習，其風格也會慢慢成為自己的東西。©Kimiro Kondo

長期模仿自己所喜歡的
衝浪選手之特有風格

田嶋鐵兵

Teppei Tajima

『要成為真正的職業衝浪手，就一定要進那種管浪才行，我才不要咧』（笑）。或是『那種浪哪能下去啊』等不停地抱怨（笑）。所以，我對於職業選手的基本認知，其實起步的相當晚，直到國中時期才有比較深入的瞭解。

讓我技術有所精進的主要原因，就是固定收看衝浪的影片。那時有推出一個在夏威夷拍攝的衝浪節目，叫做H₃O的衝浪教學錄影

帶，裡面有很多像是Mikala Jones、Jason Shibata等，甚至還有跟我差不多年紀的選手，他們的技術都很好，往往做出令人驚嘆的衝浪招式，我每晚都反覆看同一卷錄影帶，直到看到帶子都快磨破的程度。我特別喜歡Mikala Jones的衝浪技巧，所以當時一直努力去模仿

他的風格，我想藉由這樣的模仿，也是一種很好的練習機會。

現實生活裡，我會看著錄影帶裡高手的駕乘姿態，針對各種動作加以想像後在鏡子前模擬相同的姿勢，然後再到海裡進行實地演練。這樣就能慢慢地把我喜歡的姿勢學起來，並且每天逐漸感受到自己的進步。我想衝浪大概有50%都是靠想像練出來的，對我來說錄影帶實在太重要了。」

「在我五歲的時候，親戚借我一塊衝浪板，那是我第一次接觸衝浪，從該過程中嚐到前所未有的滋味。所以直到我完全迷上衝浪，其實並沒有花掉多少的時間。在小學一年級的時候，我就已經可以一個人衝浪到沒日沒夜了。

我的衝浪風格產生巨大轉變，是國中一年級於夏威夷的時候，尤其是浪底轉向的風格有很大的變化。在那之前每當衝浪的時候，我往往只會注視著浪上的某一個點，等到從夏威夷回來後，我的視野因此擴展許多，駕乘時會注意到更多的細節與資訊。因為之前有用過長板來對付大浪的經驗，回來後覺得不管是何種的日本浪型，應付起來都感到遊刃有餘了。

現在都是針對比賽而去海邊練習，不管當天的海浪情況如何，都以至少要抓到5～6道浪為目標，並進行各種姿勢的設定。如果平常就養成習慣，抱著這種想法去進行練習的話，等到正式比賽的時候，通常不會再摔下去，獲勝的機率也提高許多。

不論如何，不管學什麼新事物，沒有經過無數次摔倒的過程，是難以體會箇中滋味的。雖然用腦

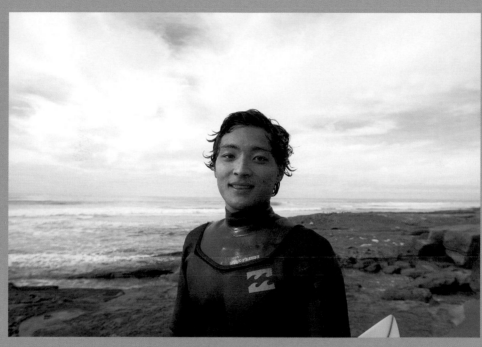

昭太的許多華麗招式，其實都是從失敗中加以磨練出來。所以瞭解自己在衝浪上有哪些缺點，是極為重要的事。©Jack English

自己練習的時候
反而希望多摔幾次更好

中村昭太
Shota Nakamura

袋多加思考也很重要，但摔了無數次之後，緊抓著這種感覺努力練習，經過長期的鍛鍊後，以後不論遇到任何困難都能自由施展，我想沒有這樣做是無法進步的吧。就拿管浪來說好了，要在什麼時機竄進去才能衝得更深、要在哪個位置上才能驚險地完成等等，如果自己不去實際體會、不去練習看看的話，一定會有很多被忽略的地方，然後要等到失敗了，才會抓到問題點到

底出在哪裡。所以即使直到現在，我在進行自我練習的時都還希望能夠多摔一點。

我要推薦給大家能夠讓技巧有所精進的方法，就是把自己衝浪的樣子錄下來，回家仔細觀看，並好好檢討問題點。我現在甚至很想要請一位個人專屬的攝影師的程度耶

（笑）。我會把Andy（・Irons）和Bruce（・Irons）等選手的衝浪過程錄下來，反覆用慢動作觀看，同時與自己衝浪時的影片交互對照，這樣就會發現施展的位置完全不同，或是技術何處不夠到位以後再到海邊進行練習時，先仔細想想自己過往的缺點，然後實地進行衝浪，自我的技術自然就會改變。去瞭解自己到底是怎樣衝浪，我想這是非常重要的事。」

「因為父親本來就經常在衝浪，所以小時候常常跟著他到海邊。說到自己開始學習衝浪的契機，一開始有點像是在沙灘上玩，玩著玩著最後就延伸到海上的感覺。而且我學習衝浪時，是和身邊的朋友如一樂（弘德）或仲野兄弟（唯祐、仁人）一起，雖然現在已經記不太清楚了，不過那時應該是馬上就可以自行站到浪板上去。

在至今的衝浪生涯中，我從來

沒有跟誰學過衝浪。剛開始也不太會用大腦去思考，因為很喜歡衝浪，所以只是很享受騎乘在浪上的感覺而已。不過，不管是哪種高難度的招式，我都會積極地去試試看，學個樣子也可以。只要持續地一直玩下去，自己的衝浪技術就會

練出一定的程度來。

自從開始參加各項大小賽事後，我也會去看衝浪的影片。我幾乎都是看Taylor Steele，記得『The Show』都不知道看了多少遍了。其它的錄影帶也都會東看西看，所以現在家裡有幾十卷錄影帶呢。

用錄影帶來增加技術的方法，其實也是有它的順序存在。一開始時先用眼睛去看，再來就要想像實際騎乘時的感覺。不過，等到自己

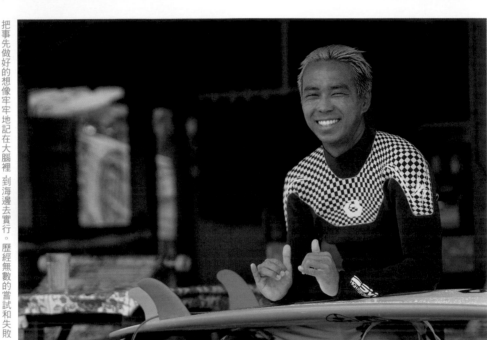

把事先做好的想像牢牢地記在大腦裡，到海邊去實行。歷經無數的嘗試和失敗，讓裕次郎的衝浪技巧逐漸升級。© Jack English

只要時常看影片
就能夠進行想像訓練

辻裕次郎
Yujiro Tsuji

的衝浪風格與技術發展到一定的程度時，就可以在影片裡看出一些很細微的技巧了。我會先以影片來做個整體想像，然後才到海邊去實地練習。經過了練習與嘗試之後，就算動作沒有到位，但至少也有個雛形，接著再去注意身體的動向或細微的部份，回家後再仔細地和影片作對照。再來不妨影片中找出問題點，在腦海中有個印象後，再到海邊去重新試試，就這樣循序漸進地

慢慢地完成招式，我通常就是這樣練習。

看影片時有許多要注意的重點，例如進行衝浪招式的位置、身體在浪板上是採高姿態還是壓低、或是腳有沒有抽起來之類等等。假如是浪頂騰空的動作，仔細去注意他是往哪個方向出招，這點就會變

得很重要。如果只是做浪唇之類的等級，其實就不必看得那麼細微，只要大概進行想像的訓練，我想就能獲得相當不錯的效果了。

我個人覺得要真正享受衝浪，還是得選擇管浪才有樂趣。衝管浪的經驗較少的人，往往看到浪掀大一點就會心生畏懼，結果練到最後都只會在沒勁的浪上玩花招。反過來說，管浪就可以玩出更具難度的技巧了。」

「剛開始進入衝浪的世界時，衝浪板對我來說就像是游泳圈的替代品，那是在我小學一年級時的事，其實當時自己的能力，也無法完全站上浪板上，所以自己心裡也沒有什麼正在衝浪的感受，講得更明白一點，完全就只是在玩水的程度而已，我哥（田中樹）當時也是差不多的情況。

直到正式開始練習衝浪，大概是在小學五年級的事。那時爸爸幫我準備了衝浪板。就是從那時候開始，衝浪才終於讓我覺得有好玩的感覺。在那之前，我只是個在路邊玩迷你四驅車的普通小孩而已，相較之下，我哥是在更早的時期就已經開始埋首於衝浪的練習中。

到了小學六年級的時候，我才開始參加比賽。雖然表面上說是比賽啦，其實是我爸開的衝浪用品店所舉辦的家庭盃之類的等級。

等到完全培養出自己衝浪風格的轉機，應該是在進入高中的時候吧。我家本來住在千葉縣的作田地區，因為當時想常常到海邊去把衝浪練好一點，後來就搬到一宮地區。一宮的學校很體諒衝浪的學生，往往都會配合我們早早就結束課程，在各方面給予很大的支援。

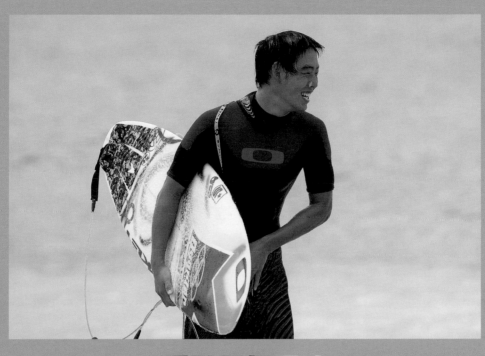

由於業餘時代沒拿過重要賽事的獎項，Joe也因此獲得了成長。懊惱的滋味，成了他向前邁進的原動力。©Kimiro Kondo

重點是把環境
打造成適合衝浪的狀態

田中Joe
Joe Tanaka

再加上衝浪地離學校很近，附近又有很多職業衝浪手，總之衝浪的環境很完善。所以我當時想在志田下或東浪見等有名的浪點，進行衝浪的心情非常強烈，那時也開始會努力拿到業餘的獎項，之後就出現想要當職業衝浪選手的念頭。

不過，事實上我在業餘時代，並沒有拿過什麼像樣的獎項，反倒是我哥狂掃了業餘大賽首獎，所以其實我一直感到很懊惱。心裡往往會有種『我要變得更強一點』的慾望，而且我本身也沒什麼其它興趣，就只有一直玩衝浪下去，也有『我的人生就只有衝浪，其它就全沒了』的感覺。

想要讓衝浪技術進步，最好的方法當然就是每天都下海練習，不過也不一定每天都能去海邊，其他，像是游泳或跑步也好，總之盡量動動身體也不錯。就算是我們這些職業衝浪手，一個星期沒下海的話，身體就會變得遲鈍很多，而且衝浪的技術馬上就會完全變樣。除此之外，只要每天勤於鍛鍊自身的體力，下次到海裡進行各種動作時也會輕鬆很多。總之，我認為最重要的，就是要把自己的身體和自己身處的周遭環境，都調整成適合衝浪的狀態。」

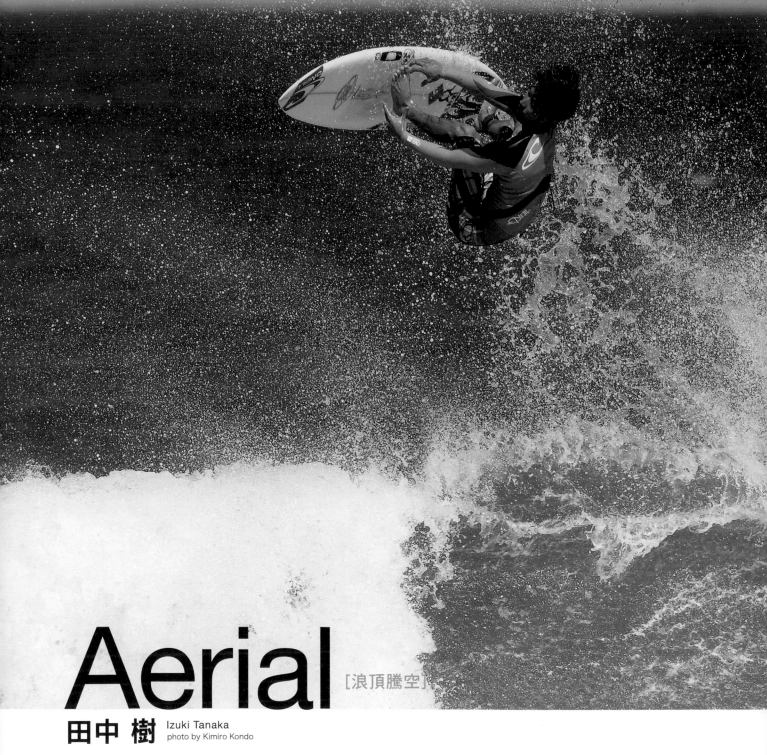

Aerial [浪頂騰空]

田中 樹
Izuki Tanaka
photo by Kimiro Kondo

46
密技

Over the Top
It's All about Surfing Tips

浪頂騰空這種技巧，具有變化多端的特性。看是要從上方飛躍或是橫向騰空而起，還是用手抓住板緣等等。只要試著挑戰各種組合，就會感到欲罷不能。

Over the Top

登上顛峰。

職業好手的頂尖絕技

到目前為止，本書所介紹的各種技巧，
對職業衝浪手來說，只能算是基本的技術。
在這些基礎之外，如果不能進入更高的等級，
以現在的職業衝浪界來說，
想要在比賽中得勝已經是不可能的事。
現在我們就來介紹頂尖的高難度技巧。

速度左右了成功與否

浪頂騰空是一種高高地飛躍出浪頭的技巧。在很久之前，這是只有Martin Potter或Christian Fletcher等極少數的職業衝浪高手才能做的出來的頂尖絕技，但是到了現在，不會做浪頂騰空的職業衝浪手，幾乎可以說是已

經不存在了。浪頂騰空就是如此受歡迎的技巧。

在進行浪頂騰空時，最關鍵的部份首先就是速度。正因如此，一定要先能熟練地進行浪壁加速才有可能進而嘗試浪頂騰空。實際切換成浪頂騰

空的動作之前，會先做浪底轉向的動作，此時必須維持在中線進行，雖然和浪壁加速差不多的位置上做轉向，但轉向要做得比浪壁加速更大。這時盡可能將速度累積起來，就比較容易做出大動作的浪頂騰空。

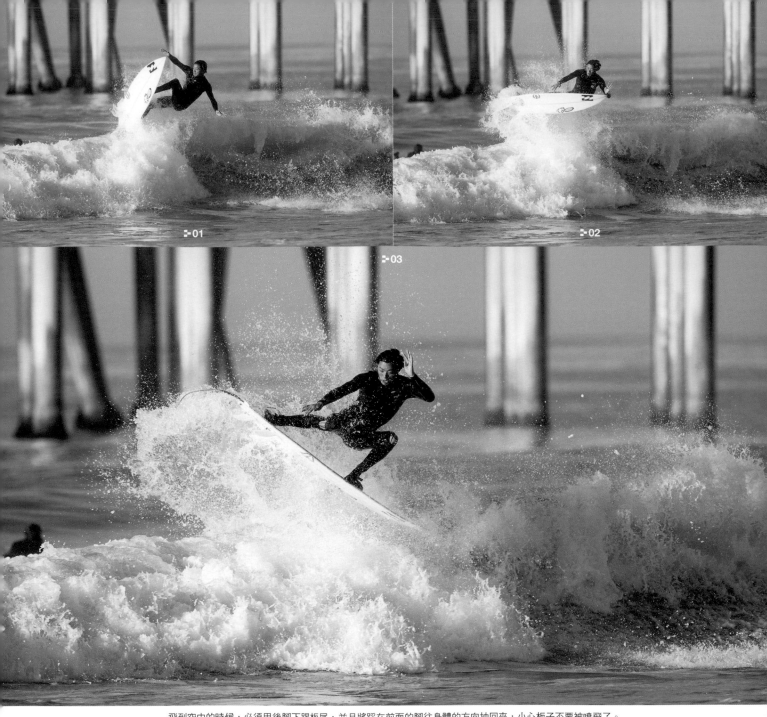

飛到空中的時候，必須用後腳下踢板尾，並且將踩在前面的腳往身體的方向抽回來，小心板子不要被噴飛了。

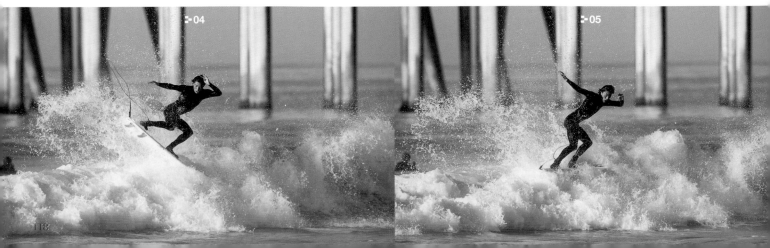

Aerial→360° [浪頂騰空→360°]

中村昭太 Shota Nakamura
photos by Jack English

後腳的下踢時間要稍微長一些

47 密技

Over the Top
It's All about Surfing Tips

這是進行浪頂騰空著水之後，緊接著做360°迴轉的高難度花招，主要是安排在結束駕乘時的壓軸戲碼，所以判斷浪的狀況已無法繼續駕乘時，當作練習拿來試試看也好。

成功做出這個招式的重點，就在於速度和身體的扭轉度。和一般的浪頂騰空相同，切入的時候如果速度不夠，就沒辦法順利做出來。飛躍出去的時候，後腳要同時下踢板尾，而且把板尾下壓的動作要持續較長的時間。此外在著水的時間點，必須讓浪板迴轉到相當的程度，接著再扭轉身體來帶動整體進行360°大迴轉。

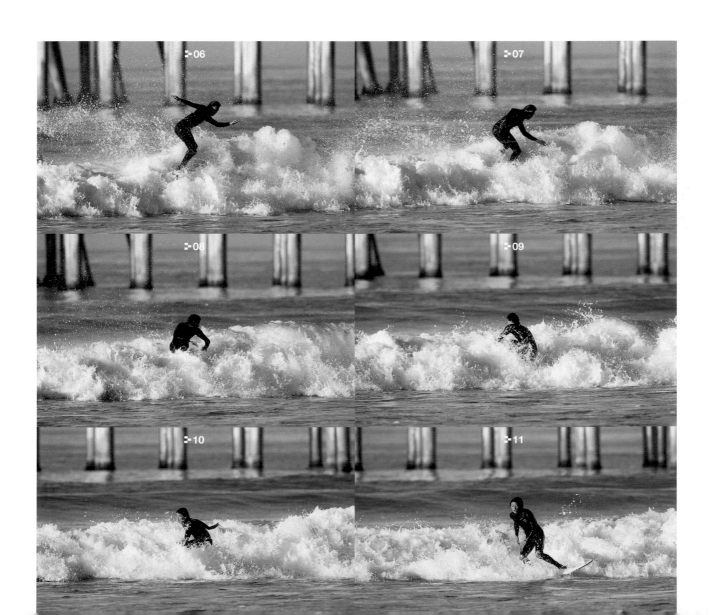

Slash Back [斜削迴轉]

中村昭太 Shota Nakamura
photos by Jack English

48

密技

Over the Top
It's All about Surfing Tips

上半身大幅度向拱波那一面扭轉

即使一樣叫做斜削迴轉，卻有好幾種不同的進行方式，每位衝浪高手也有自己的風格，其中共通的部份在於，這是一種必須藉由回到略偏拱波的位置時，才能夠加以展現的招式。所以能進行這個招式的地點，就是比浪頂甩浪還要更厚一點的浪區。

以拍攝這組照片的環境來說，往浪頂衝的切入角度會設定得比浪頂甩浪稍微淺一點。切入時如果太偏縱向，整體的迴轉就會變得困難。之後再使用後腳長時間下壓板尾，一口氣讓上半身往拱波的方向扭轉，就能呈現更順暢俐落的動作。

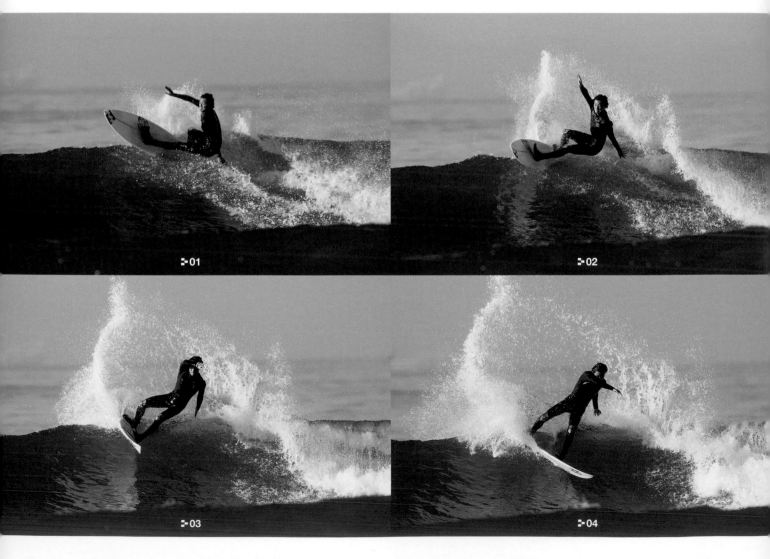

⊳01

⊳02

⊳03

⊳04

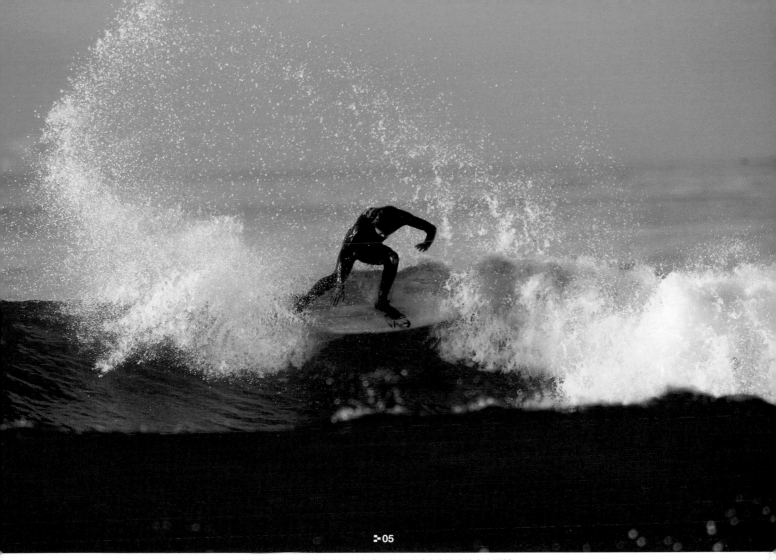

藉由後腳長時間下踢板尾，浪板會以較慢的速度往拱波的方向迴轉。

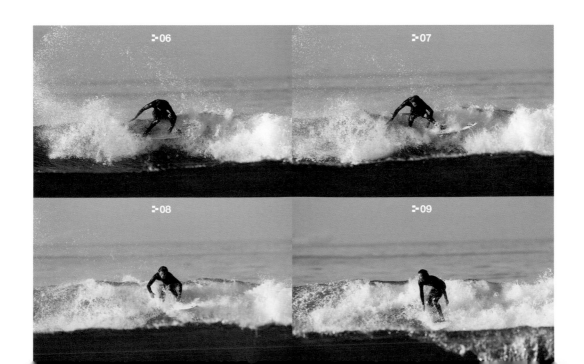

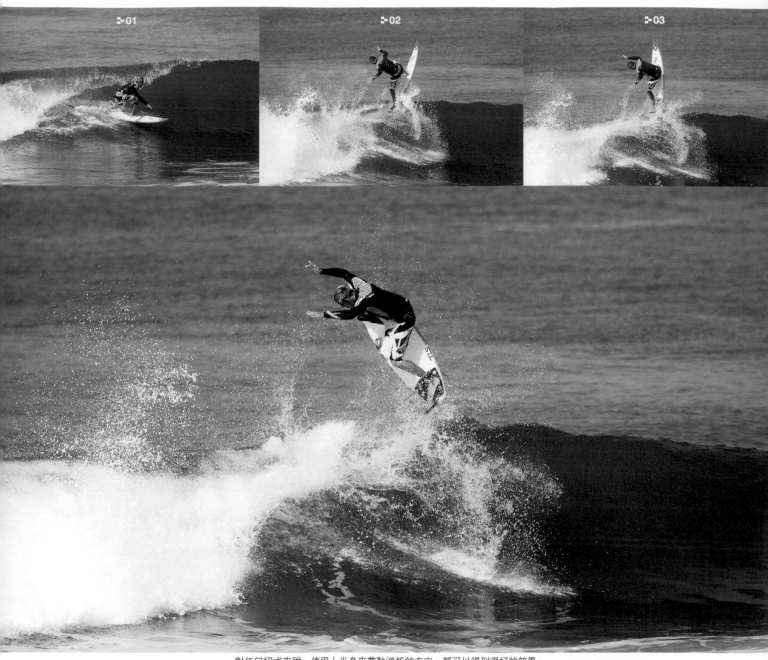

對任何招式來說，使用上半身來帶動浪板的方向，都可以得到很好的效果。

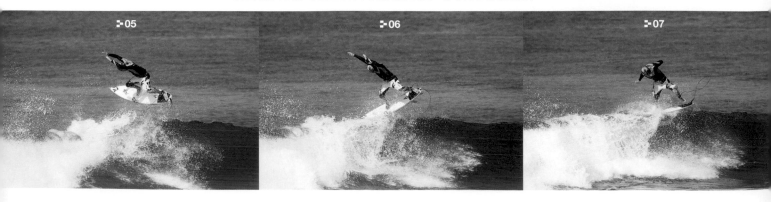

Aerial 360° [騰空360°迴轉]

辻裕次郎 Yujiro Tsuji
photos by Made/Jason Childs

49
密技

Over the Top
It's All about Surfing Tips

橫向往板尾踢久一點

本招式是在空中讓板子迴轉360°後著水的技巧。它和做完浪頂騰空後接360°迴轉的情況不同，按照不同的進行方式，它可以在做完後直接繼續騎乘下去。

這裡進行的重點就在於往空中飛躍出去的方向。在進入浪頂騰空的階段，一定要盡可能地加深切入的角度，然後把前腳迅速地抽回來，等全身飛躍出去之後，然後再用後腳下踢板尾。不過這時是要把板子往橫向踢，同時藉由上半身一邊扭轉、同時加上橫踢的力道，最後就會看到浪板在空中完美迴轉。

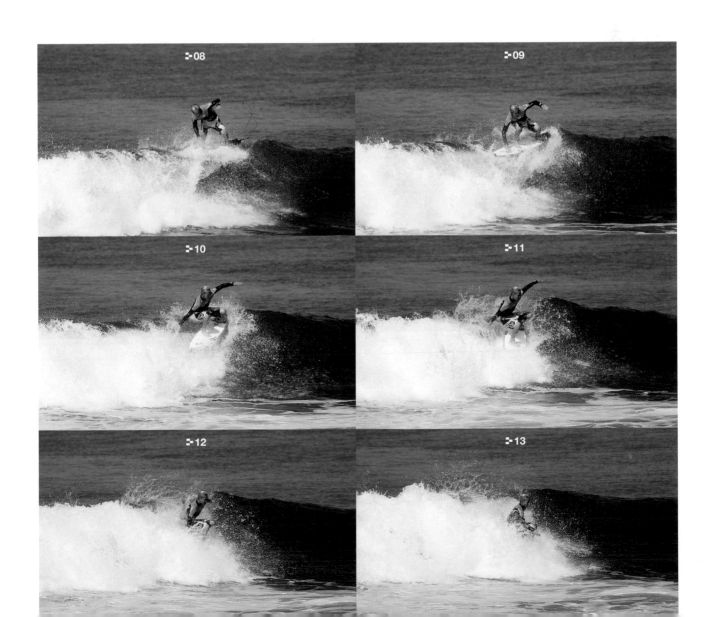

不論在什麼時候，都
要視當時浪的狀況來
改變預定使用的招
式，Joe在此時選擇
了能夠急遽改變方向
的斜削迴轉。

密技

50

Over the Top
It's All about Surfing Tips

　　本單元再做一次斜削迴轉，是因
為希望大家能夠明白，就算是同樣的
招式，也會依當時浪的情況或醞釀的
方式而有所不同，並且能夠展現出各
式各樣的變化效果。就拿這個情況來
說，這裡的浪頭比前面昭太所做斜削
迴轉時厚實了不少，因此兩者在進行
時較大的不同點，在於上半身和浪肩
要留下一點空間，這一點從Joe眼神鎖
定的方向就可以看出來。也就是說，
他扭轉上半身的幅度並沒有昭太那麼
大。此外，後腳下踢板尾的時間也相
對地比較短。藉著如此微妙的差異
性，就能夠展現出動作乾淨俐落的斜
削迴轉。

眼神要向著浪肩的方向

Slash Back [斜削迴轉]

田中 Joe　Joe Tanaka
photo by Kimiro Kondo

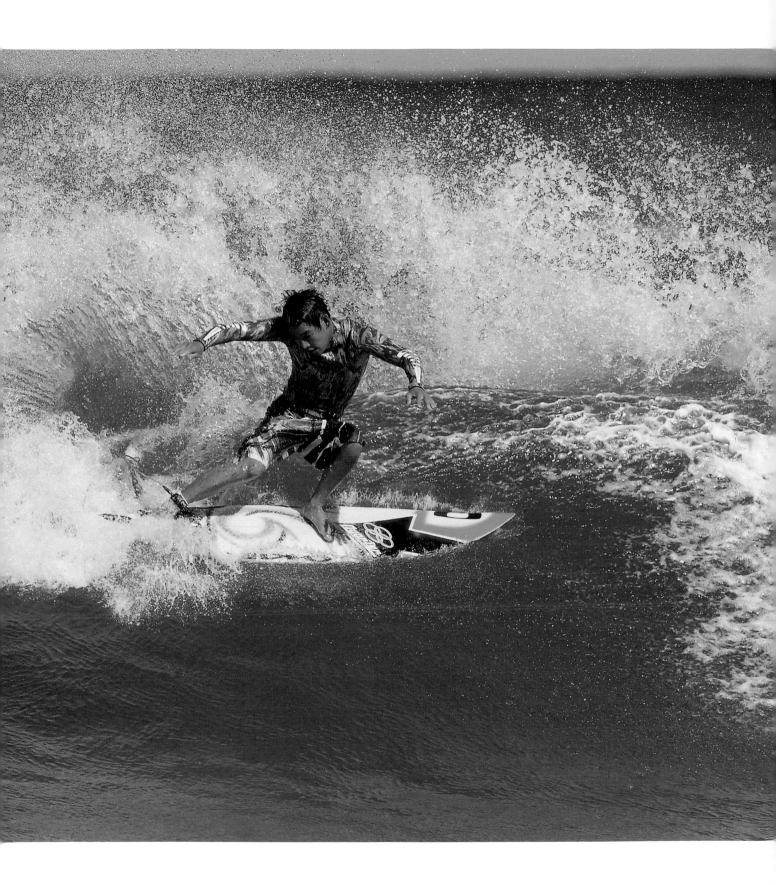

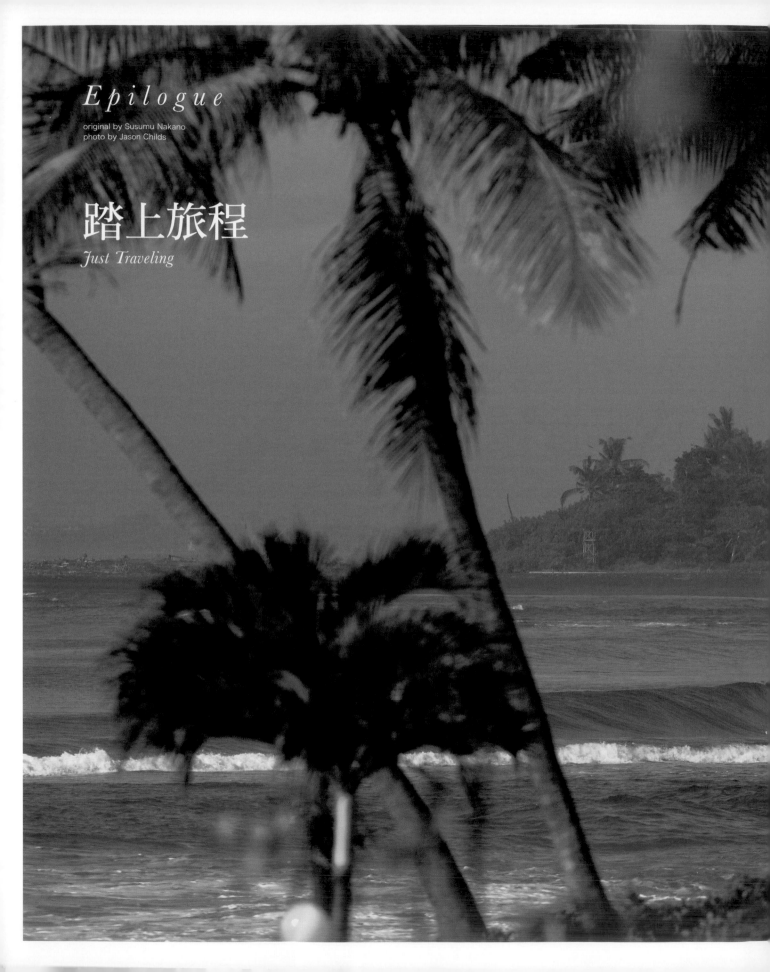

Epilogue

original by Susumu Nakano
photo by Jason Childs

踏上旅程
Just Traveling

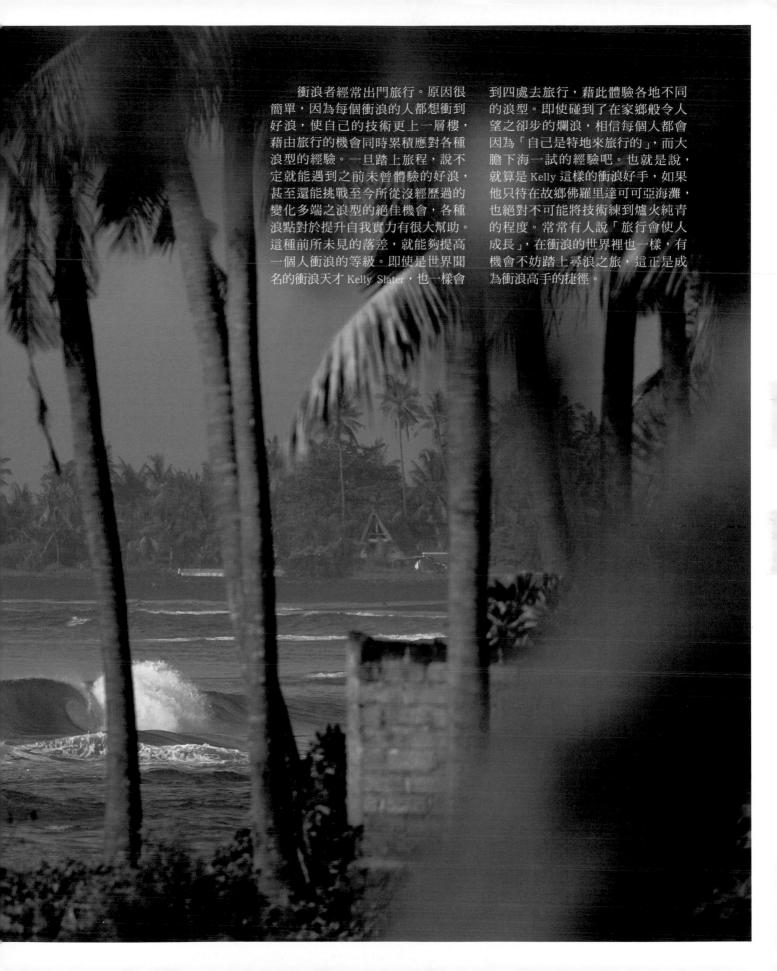

衝浪者經常出門旅行。原因很簡單，因為每個衝浪的人都想衝到好浪，使自己的技術更上一層樓，藉由旅行的機會同時累積應對各種浪型的經驗。一旦踏上旅程，說不定就能遇到之前未曾體驗的好浪，甚至還能挑戰至今所從沒經歷過的變化多端之浪型的絕佳機會，各種浪點對於提升自我實力有很大幫助。這種前所未見的落差，就能夠提高一個人衝浪的等級。即使是世界聞名的衝浪天才 Kelly Slater，也一樣會到四處去旅行，藉此體驗各地不同的浪型。即使碰到了在家鄉般令人望之卻步的爛浪，相信每個人都會因為「自己是特地來旅行的」，而大膽下海一試的經驗吧。也就是說，就算是 Kelly 這樣的衝浪好手，如果他只待在故鄉佛羅里達可可亞海灘，也絕對不可能將技術練到爐火純青的程度。常常有人說「旅行會使人成長」，在衝浪的世界裡也一樣，有機會不妨踏上尋浪之旅，這正是成為衝浪高手的捷徑。

現今引領日本衝浪界的先驅，
無疑是稱為 3T 的衝浪高手集團。
本書所介紹的五位衝浪專家也是其中的重要成員，
他們藉由彼此的切磋琢磨大幅提升了技術。
在亦敵亦友的相互良性競爭之下，
就是大幅精進衝浪技術的關鍵。

衝浪達人
高階
50大密技

It's All about Surfing Tips

LOHO 編輯部◎編

售　價／新台幣 450 元
版　次／2010 年 7 月初版
版權所有　翻印必究
ISBN 978-986-6252-07-5
Printed in Taiwan

STAFF
董事長／根本健
總經理／陳又新

原著書名／サーフィン上達の裏ワザ 50
原出版社／枻出版社 EI Publishing Co., Ltd.
譯　者／高橋
專業顧問／洪俊隆
企劃編輯／道村友晴
執行編輯／方雪兒
日文編輯／楊家昌
美術編輯／李秀玲
財務部／王淑媚
發行部／黃清泰、林耀民
發行・出版／樂活文化事業股份有限公司
地　址／台北市 106 大安區延吉街 233 巷 3 號 6 樓
電　話／(02)2325-5343
傳　真／(02)2701-4807
訂閱電話／(02)2705-9156
劃撥帳號／50031708
戶　名／樂活文化事業股份有限公司
台灣總經銷／大和書報圖書有限公司
電　話／(02)8990-2588
印　刷／科樂印刷事業股份有限公司

LOHO
PUBLISHING
樂活文化